U0164409

START

馬拉松的珍假虛實

黃瑞明
—
著

目錄

　　上世紀70年代，人們開始追求健康生活，帶氧運動也隨之而興起，那時候珍芳達（Jane　Fonda）的健體操錄影帶大賣就是一例。連帶長跑這項運動亦同樣漸漸吸引大眾，跑馬拉松的熱潮在近年席捲全球，參加馬拉松的人有增無減。

　　上世紀80年代，長跑賽季在初秋開始，即每年的9月至3月期間，香港跑手可以選擇三場鄰近的馬拉松賽事，包括：一是澳門馬拉松，要出境過關，具有出國作賽的氣氛；二是香港馬拉松，為自家門前賽，總不能錯過；三是中國沿岸馬拉松，以賽程特別艱辛而著名，當時更是號稱是全東南亞最辛苦的馬拉松賽，因而吸引不少刻苦的跑手。本港有一些馬拉松發燒友更會為挑戰自我，更會參加全部三場比賽！

　　當年的馬拉松賽，並非如現在一般比賽前3個月便截止報名，中國沿岸馬拉松更於賽前10日才截止，且設有逾期報名（收雙倍報名費）。然而，這三項馬拉松比賽，都只有數百人參加並跑畢全程。

　　馬拉松這數十年的發展可謂非常理想，從只有數百人參加比賽，賽前10日仍歡迎報名，發展到數萬個名額3個月前截止，也一票難求，實在是令人鼓舞。

有別於以往，現在是數碼時代，網上資訊爆炸，差不多任何事物皆可從網上知曉，隨便在智能電話搜尋，谷歌、雅虎、百度、搜狐……任何一個皆能提供大量有關馬拉松的資訊。比起我輩當年只能在外國雜誌上獲取長跑資訊、學習長跑知識，現在的跑友們太幸福了。

不過，長跑資訊泛濫，亦惹來了紛爭，網上更不時鬧出跑友意見不合而發生爭執的事件。

其實運動應該純潔、健康、不涉其他雜質的。我們都相信能把所知的長跑資訊跟跑友分享，把有趣的資料公諸同好是一件賞心樂事。

讓我們一起細味早期香港馬拉松及歷年來長跑資料，了解更多本港跑壇歷史。

CHAPTER 01

香港馬拉松
簡介篇

香港首位世界級
馬拉松選手

　　早在1956年，當時正於香港駐守的英軍巴柏非常渴望獲選為英國代表，能夠參加墨爾本奧運的馬拉松賽。

　　可是，由於巴柏未能前往英國參加正式的奧運選拔賽，因此他選擇在香港跑一次馬拉松，希望英國的奧運遴選委員會對他的情況酌情處理。巴柏以2小時24分54秒完成這場馬拉松，成績十分突出，但奧運遴選委員依然沒有選擇派他出席奧運。

　　結果當年奧運馬拉松的金牌，由法國的緬繆以2小時25分的成績奪取，較巴柏的時間還要慢了6秒，只可惜巴柏沒有參加是次比賽，不然，他可能就是香港首位馬拉松奧運冠軍。

　　最後巴柏在1957年12月離開香港，他在港其間他創出3000、5000及10000米，還有3哩和30哩的紀錄，他10000米的31分47秒成績，直至1982年才被打破。而在1956年1月25日，巴柏在南華會球場跑出2小時54分45秒的成績，創當年30哩的世界紀錄，也是唯一的香港居民在香港所創的世界紀錄。

香港馬拉松

　　1969年12月14日，為慶祝元朗大球場開幕，香港舉辦了一次馬拉松比賽。當天共有27名來自8個國家跑手參加，結果南韓選手金車觀以2小時22分39秒取得冠軍。

　　1977年12月4日，香港長跑會在石崗舉辦了第一屆香港馬拉松。青年組只跑半程，當年有59位男子及3位女子跑手完成比賽。成年組跑26哩，共59名運動員跑畢全程，冠軍由Andrian Trowell以2小時30分19秒獲得。

　　香港長跑會中的香港馬拉松賽事籌委會後來計劃把賽事舉行日期都安排在每年1月份，因此，1978年並沒有香港馬拉松比賽。

　　到了第二屆香港馬拉松，在1979年1月7日繼續於石崗舉行。石崗軍營周圍並沒有高樓大廈，參賽健兒在機場跑道開步，周圍空曠及遼闊的感覺跟馬拉松比賽十分搭調。

　　賽程是環繞石崗軍營4圈，觀眾及親友只要站在機場跑道，就已可接觸到運動員，零距離的歡呼及打氣，讓運動員倍感鼓舞。

　　比賽途經的鄉間建築也別具風味，鐵絲網圍著的小平房、原始的村屋、偌大的木廠，只可惜這些原汁原味的鄉郊感覺，如今只能浮現在回憶中。

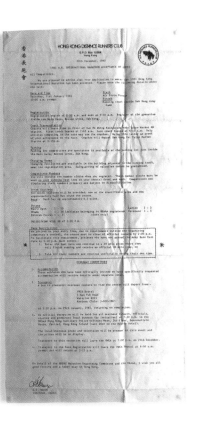

1981年香港馬拉松接受參賽通知書。

到了1983年,香港馬拉松改到沙田舉辦,以銀禧體育中心為起點及終點,圍繞沙田第一城跑5圈。

其後香港馬拉松曾在吐露港公路作賽,是在公路來回跑4次。1988年更移師港島的東區走廊舉行,該屆由中國選手蔡尚岩奪標。

渣打香港
馬拉松
的歷史流變

　　渣打香港馬拉松相信許多人都有參與過，但比賽的歷史相信就不是太多人知道了。就讓我們來細數這項每年一度盛事的歷史吧！

1997 ————

1997年渣打銀行首次贊助香港馬拉松，是第一屆渣打香港馬拉松，又名「渣打港深馬拉松」，在上水起跑至深圳為終點。

1998 ————

1998年第二屆渣打香港馬拉松，在當時剛落成的赤鱲角香港國際機場舉行，起點設在青馬大橋，並以機場跑道作終點。

1999 ————

1999年賽事移師市區舉行，在中環起跑至深水埗運動場作終點，途經西區海底隧道及長青隧道。

2000 ————

2000年賽事起點在尖沙咀文化中心，途經多個位於九龍的屋邨及橫跨汀九橋，以深水埗運動場為終點。

2001 ————

2001年比賽在彌敦道起步，途經長青隧道及西區海底隧道，也跑青馬大橋和汀九大橋，到金紫荊廣場為終點。

2006 ————

2006年是渣打香港馬拉松10周年，錄得3萬9千8百107人報名參賽。

2008 ————

2008年的賽事，在彌敦道出發，首次以維多利亞公園為終點，這一屆比賽有4萬2千5百77人報名參加比賽。

2010 ————

2010年賽事首次使用八號幹線青衣至長沙灣段，整段賽程包括昂船洲大橋、青馬大橋及汀九橋，亦需途經南灣隧道、長青隧道和西區海底隧道。這種「三隧三橋」的魔鬼賽道考驗一眾馬拉松跑手。

2012 ————

2012年渣打香港馬拉松，獲國際田徑聯會（International Association of Athletics Federations）認可為銅級道路賽事。

2013 ————

2013年渣打香港馬拉松，獲國際田聯認可為銀級道路賽事，第3次同場舉行亞洲馬拉松錦標賽。

2016 ————

2016年渣打香港馬拉松20周年，首次獲國際田聯認可為金級道路賽事，比賽吸引了7萬4千人參加。

「阿跑」的故事（上）馬拉松珍寶

「阿跑」的
長跑故事

　　我曾經在跑步群組中邀請組員展示他們的跑步珍藏，結果，大家展示最多的是證書、T恤、獎牌及獎座。有些組員非常重視與比賽相關的物品，不論是報名表、號碼布、賽事場刊、證書等，他們都珍而重之。跑齡越長，珍藏也便越多，在藏品中年代越久遠，數量越稀少的，其珍貴度也越高。

　　筆者有超過40年跑齡，收集了大量紀念品，整理藏品要花不少時間，整理過程中，也順道勾起我很多珍貴的回憶。每一幅相、每一個獎牌都令我回想起不同比賽的細節。

　　接下來，讓大家隨著「阿跑」的回憶，從他的長跑故事重溫上世紀80年代香港開始流行跑步的那一段歷史吧。

馬拉松
紀念布章

　　好一段時間，參賽者完成賽事所獲得的布章是馬拉松賽中最熱門紀念品。朋友們都喜歡把完賽布章縫在背包上，「阿跑」卻會把布章用內有透明膠袋那種相簿將布章好好收藏起來。後來，朋友的布章變得殘舊，而他所保存的卻依然十分新淨。

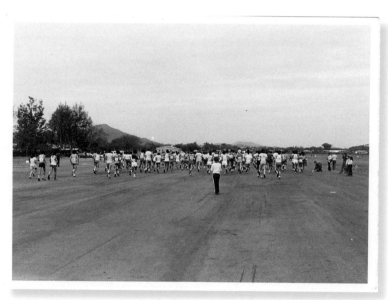

1980年第三屆香港馬拉松起步

在各紀念布章當中，「阿跑」最重視其中三個：

一，1981年香港馬拉松完成布章，那是他首次完成的馬拉松賽，紀念價值最高。

二，1983年香港馬拉松完成布章，那是他首次跑進3小時之內，開心指數最高。

三，1986年香港馬拉松完成布章，那是他跑得最快的馬拉松賽，自豪感最高。

其中三枚80年代香港馬拉松的完成布章

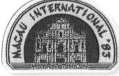

澳門馬拉松的完成賽事布章

中國沿岸馬拉松的完賽布章

香港馬拉松
場刊

　　不是每次馬拉松賽都會送贈完成賽事布章，但賽事特刊則是每場香港馬拉松例必會派發的。早期的香港馬拉松場刊並沒有太多資料，多數是賽會各負責人的致詞，而當中廣告會佔最多篇幅，偶爾也會夾雜一些人物介紹等。到了1985年後的香港馬拉松場刊開始刊出比較多資料，包括一些賽前分析、賽事回顧及一些運動簡訊等。

　　1984年香港馬拉松賽會出版了賽事成績，只是兩張底面印刷的單張。

　　1985年的香港馬拉松大會成績，由兩張底面印刷的單張，變為小報形式，內有中英對照，而內容亦增多了不止一倍。

　　「阿跑」還記得每次馬拉松起跑時，資深跑友都會站到較前較有利位置，當年參與人數少，要排到前列並不太難。在1987年的比賽上，他覺得自己狀態不俗，大膽地站在最前，結果前段已被「帶快」（起步跑得過快）了，耗掉了力氣，結果比1986年慢了約6分鐘才跑畢全程。

　　此外，跑友們非常喜歡這些大會成績小報，因為除了看照片、賽事花絮外，比賽成績對於具鬥心的跑友也起了很大作用，同級對手的好成績便是他們奮鬥的原動力。彼此認真刻苦訓練，比賽中你追我趕，馬拉松成績便不知不覺間在競爭中提高了。

香港馬拉松的場刊

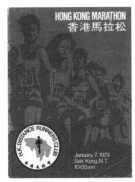

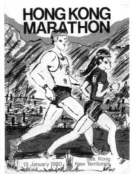
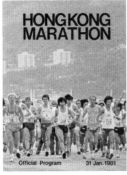
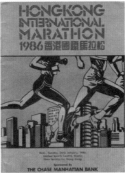
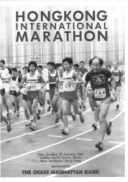
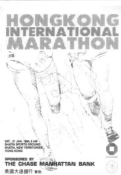

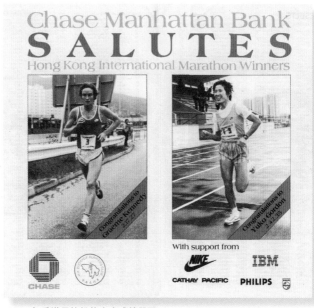

1984年香港馬拉松的大會成績單張

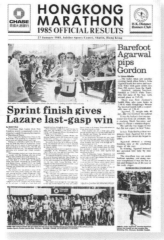

1985年香港馬拉松大會成績小報

馬拉松
號碼布

1981年香港馬拉松的號碼布是布質的，兩幅都是白底黑字，普通長跑賽只有一張號碼布掛在胸前，馬拉松賽卻有兩張同號碼的，一張掛在胸前，一張掛在背上。1982、1983年的香港馬拉松已經引進纖維紙，塑膠材質防水亦不易破爛，十分適合用作長跑比賽的號碼布。

717號便是「阿跑」首次跑馬拉松能「Sub 3」（即3小時內能完成全馬）的號碼布，一見到這號碼布，他便會想起那場難忘的比賽。他與2位會友一行3人，在4圈的賽程中互相鼓勵、扶持、打氣、擋風……緊貼了3圈後，最後「阿跑」怕未能達標，率先在第4圈開始便發力帶出，及後再拋甩會友。結果，他們當中有兩人跑進3小時之內。

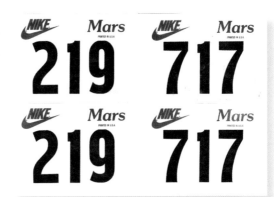

1981年香港馬拉松號碼布

1982年及1983年香港馬拉松號碼布

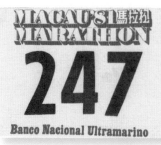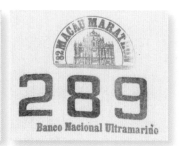

1981及1982年澳門馬拉松號碼布

1985年中國沿岸馬拉松號碼布

「阿跑」也參加了1981年第一屆中國沿岸馬拉松，早期的中國沿岸馬拉松的賽道中上斜路段都嚇怕大部分參賽者，因為跑上斜路超級艱難辛苦，所以跑畢全程的成功及滿足感相對更大。

247和289號是1981及1982年第一及第二屆澳門馬拉松的號碼布，有特別設計的圖案。

早期的澳門馬拉松，賽道覆蓋澳門三島，從澳門跑到氹仔，還要經過路環。起跑初段同是跑賽車的路段，要經過松山、漁翁灣、葡京灣、澳氹大橋，並需過氹仔及路氹連貫公路。路環那邊比較荒蕪，黑沙灣那處還有大汽水樽直立在路旁。經過千山萬水，才到達澳門賽馬會，之後還要挑戰多一次澳氹大橋。

跑畢一次澳門馬拉松，已經像是遊覽了整個澳門，所以「阿跑」非常喜歡跑澳門馬拉松，首十屆都有報名出賽。

「阿跑」在1985年中國沿岸馬拉松賽前訓練未如理想，雖然他很努力操練，但成績仍是停滯不前。賽前已知未必能跑畢全程，結果他跑過了半程，便退出比賽了。

現在他懂得分析後，就知道自己當時是欠缺認真的休息，身體總是在稍有疲倦，卻又自以為能支撐繼續訓練的狀態之下苦練，成績固然沒可能有進步。

後來因為一次受傷，他沒辦法不停止練習，身體要經過好好休息才能恢復，長跑水準才漸漸再提升。

當年還未有晶片計時系統，賽會會在號碼布後釘了一張卡板，紙上列出參賽運動員的號碼、姓名及組別。當運動員跑過終點，計時員立刻按掣記錄時間，另一工作人員迅速取下卡紙釘在一張名次卡上。

這是「阿跑」保存得最好，顏色最漂亮的一張馬拉松號碼布，是
1987年香港馬拉松號碼布，成績是2小時50分1秒。

　　如果有多名選手衝過終點時，情況便會稍為混亂。時代進步，現在
的時間計算精準得多了。

馬拉松
紀念T恤

現在差不多每個長跑賽都有紀念T恤，但早在上世紀80年代的長跑賽，可是只有馬拉松才可能會印製紀念T恤。

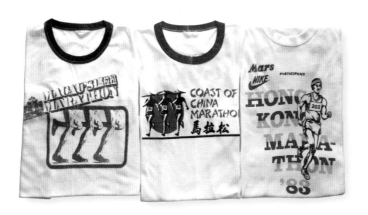

1981年澳門、1982年中國沿岸、1983年香港馬拉松紀念T恤

1981年「阿跑」的初馬便沒有出紀念T恤，當年的贊助商只提供一大袋白底粉藍袖，印上顯眼「DUTY FREE」字樣的T恤。

在「阿跑」腦海中畫面十分清晰：英軍Bill Pegler（當年壯年組必然冠軍）一手拖著大膠袋周圍走，隨手派發T恤，一大群人簇擁著他，情況非常混亂。

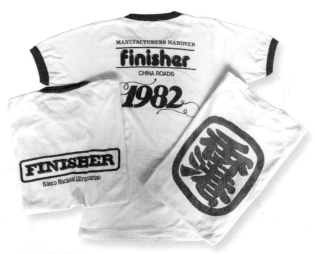

紀念T恤的背面

當年的紀念T恤也比較具有設計感，比起現在看似千篇一律的渣打馬拉松T恤受歡迎。另外更另設有專屬「完賽者」的T恤，即你得跑畢全程才可獲得。而1983年那一件就只印有「參加者」字樣，即只要參賽便可擁有。

喜歡收藏馬拉松紀念T恤的跑友，對每年的T恤款式均抱有期望。當見到完全沒有設計的T恤，自然噓聲四起，但如果看到精美出色的，就自然是愛不惜手。

中國沿岸馬拉松吸引不少日本跑友參賽，他們對漢字似有所偏好，據聞印有「走」字及「跑」字那兩款紀念T恤都很受他們歡迎。

賽會在完賽者T恤背後改印成「工作人員」字樣，便是他們當天的工作服，可惜三月的天氣仍然寒冷，工作人員在郊野戶外工作數小時，一定穿厚衫大褸。所以那些工作人員的短袖T恤要等夏天，才能發揮宣傳作用了。

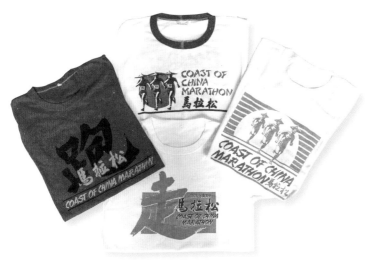

中國沿岸馬拉松紀念T恤

馬拉松證書

　　證書在紀念品中佔一個十分重要位置，普遍會用作收藏，但大多數人卻忽略了它很重要的作用，就是每張證書一定列出比賽日期、完成時間及組別名次。不論成績如何，每場比賽都是你的珍貴經歷。不同年份的不同成績，都代表你的訓練成果。就算是同一個賽程，每年的成績分別記錄了你當時的狀態及表現。

　　從證書內的分段時間，可以分析自己屬於那種類型的跑手，自己比較適合留前鬥後，還是要「賺頭蝕尾」才比較適合。

　　如果每次後段總是慢了很多，下回長課是否應該在尾段加速呢？

　　如果懂得看及分析證書的資料，再認真並科學地訓練，你的成績必定可以提升不少。

HONGKONG MARATHON

The Hong Kong Distance
Runners Club Certifies that

Wong Sui Ming

has completed the full
26 mile 385 yard marathon race

Time 3:01:22 Place 68

at Shatin, New Territories, Hong Kong
on Sunday, 27 January 1985

美國大通銀行

香港長跑會

Jamie Scott
Jamie Scott
Race Director

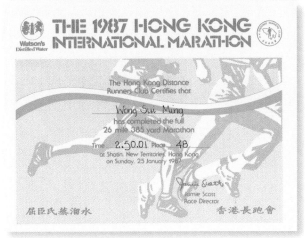

上世紀80年代的香港馬拉松證書

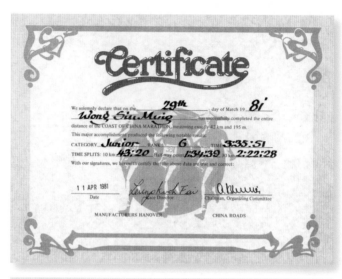

Certificate

We solemnly declare that on the _29th_ day of March 19 _81_ _Wong Siu Ming_ has successfully completed the entire distance of the COAST OF CHINA MARATHON, measuring exactly 42 km and 195 m.

This major accomplishment produced the following notable results:

CATEGORY _Junior_ RANK _6_ TIME _3:35:51_
TIME SPLITS: 10 km _43:20_ Half-way point _1:34:39_ 30 km _2:22:28_

With our signatures, we herewith certify that the above data are true and correct:

11 APR 1981
Date
Race Director
Chairman, Organizing Committee

MANUFACTURERS HANOVER CHINA ROADS

證書
Certificado

茲證明於一九 _8_ 年 _月_ Declaramos solenemente que aos _dias do mês de_ _Novembro_ 日 先生

do ano de 19 _81_ o Sr. _Wong Sui Ming_ 澳門馬拉松經賽跑 程馬 43 公里又
completou com êxito o percurso total da MARATONA DE MACAU, cobrindo uma distância
195 公尺
de 42 Kim e 195 metros.
在此賽車中所得結果如下：
Nesta grande realização obteve os seguintes resultados:
機 果 名
CATEGORIA _Open_ CLASSIFICAÇÃO _24_
時 間 全 程 令 程
TEMPO: 1/2 PERCURSO _1:36'57"_ FINAL DO PERCURSO _3:17'3"_
以下簽名人證明上述成績乃真實及準確者。
Abaixo assinados, certificamos que os dados acima indicados são verídicos e exactos.

31 DEC 1981
日 期
Data
總 裁 判
Presidente de Júris
會 長
Presidente

Organizadores da corrida:
澳門體育會主辦
GRUPO DESPORTIVO "HONG MAO", MACAU

Patrocinador:
澳門大西洋銀行贊助
BANCO NACIONAL ULTRAMARINO, MACAU

1981年澳門及中國的馬拉松比賽證書

以上數張證書有一個共通點，就是全部都是由賽會負責人親筆簽名頒發。

1981年中國沿岸及澳門馬拉松都是第一屆比賽，中國沿岸馬拉松在1981年有306名選手完成比賽，同年的澳門馬拉松有318位參賽者跑畢全程。

此2張證書都是首屆頒發，全球限量300多張，可謂彌足珍貴。

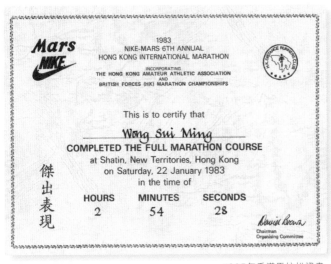

1983年香港馬拉松證書

幾多個
十年

　　人生有多少個十年呢？資深的馬拉松運動員，收藏馬拉松證書之餘，兼可以此見證歷史。「阿跑」完成了首十屆澳門馬拉松！

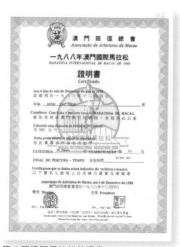

第八屆澳門馬拉松的證書

　　同樣是渣打香港馬拉松的證書，10周年至20周年其間，「阿跑」只完成了4場全程馬拉松、1次半程馬拉松及4次10公里。雖然不多，但每一次都是努力練習，並全力以赴的參與。

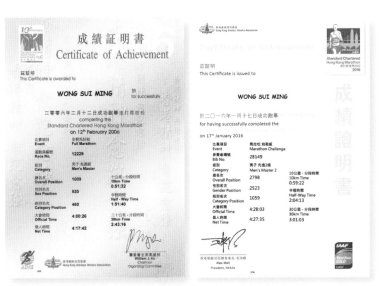

成 績 証 明 書
Certificate of Achievement

茲証明
This Certificate is awarded to

WONG SUI MING 於 for successfully

二零零六年二月十二日成功跑畢渣打馬拉松
completing the
Standard Chartered Hong Kong Marathon
on 12th February 2006

比賽項目 Event	全程馬拉松 Full Marathon		
運動員編號 Race No.	12229		
組別 Category	男子 先進組 Men's Master		
總名次 Overall Position	1009	十公里 - 分段時間 10km Time	0:51:32
性別名次 Sex Position	930	中程時間 Half - Way Time	1:51:40
組別名次 Category Position	460	三十公里 - 分段時間 30km Time	2:43:16
大會時間 Official Time	4:00:26		
個人時間 Net Time	4:17:42		

關嘉禮 主席 英紹林
William J. Ko
Chairman
Organizing Committee

香港業餘田徑總會
Hong Kong Amateur Athletic Association

茲証明
This Certificate is issued to

WONG SUI MING

於二○一六年一月十七日成功跑畢
for having successfully completed the
on 17th January 2016

比賽項目 Event	馬拉松 挑戰組 Marathon Challenge		
參賽者編號 Bib No.	28149		
組別 Category	男子 先進2組 Men's Master 2		
總名次 Overall Position	2798	10公里 - 分段時間 10km Time	0:59:22
性別名次 Gender Position	2523	半程時間 Half-Way Time	2:04:13
組別名次 Category Position	1059	30公里 - 分段時間 30km Time	3:01:03
大會時間 Official Time	4:28:03		
個人時間 Net Time	4:27:35		

香港業餘田徑總會會長 毛浩輯
Alex Mah
President, HKAAA

Standard Chartered
Hong Kong Marathon
2016

成績證明書

渣打香港馬拉松十周年及二十周年完賽證書

深圳
馬拉松

1987年的深圳馬拉松賽，有兩個贊助商，中國大陸的是夏桑菊，而香港就是香港電話公司，同時廣東省亦以這場比賽作為代表其省的馬拉松賽。

深圳的寬闊賽道，吸引大批香港跑手參賽，即使比賽期間有毛毛細雨，仍有不少跑手創出佳績。當天冠軍是深圳一位中學生錢招良，他跑出2分34分的時間。

2015年的深圳國際馬拉松，第一位過終點的中國選手是斯國松，他也是過去兩屆中國組男子冠軍，2016年的成績是2小時38分34秒。由此看來，我國的業餘馬拉松跑手在這20多年來似乎未見有提升。

1987年深圳馬拉松頒給得獎運動員的獎牌，印有深圳體委標誌，當中的紅色絲帶富有中國特色。兔年香幣更是當年比賽的參賽紀念品，而紀念幣真的散發出清香，值得收藏。

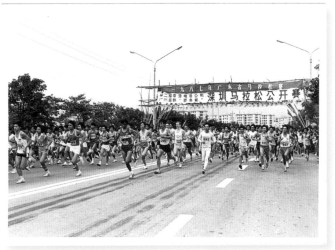

1987年深圳馬拉松開跑時攝

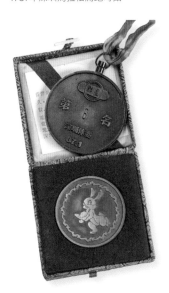
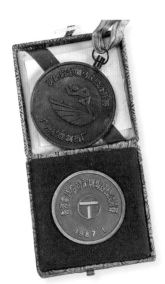

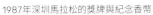
1987年深圳馬拉松的獎牌與紀念香幣

獎座與
紀念襟章

「阿跑」年輕時出戰不少長跑比賽,但收獲的馬拉松獎項卻僅得數個。
包括:

1987年深圳馬拉松公開賽,男子公開組第6名,獎座是景泰藍瓶前掛
一塊鋁片,甚具中國風味。

1983年中國沿岸馬拉松,男子公開組第9名,獎座是空心膠座上一跑
男站在裝飾柱上,那是80年代最時興的獎座設計。

1984年澳門半馬拉松,男子公開組第18名,獎座是水晶膠座上一小跑
男,簡單小巧。

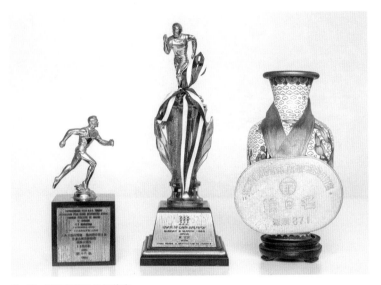

省、港、澳三地的馬拉松獎座

長跑賽小型獎座

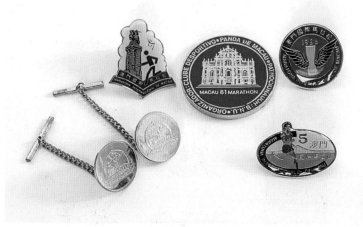

不同襟章照片

　　「阿跑」很喜歡跑澳門馬拉松，從首屆開始連續參加了十屆。早期
澳門馬拉松有紀念幣，也推出過襟章，小巧別緻。其中一款更設計成既
是襟章，亦為袖口鈕，一物二用，在眾多紀念品中比較突出。

長跑賽的
紀念品

喜歡上長跑後，「阿跑」不斷參加比賽，收集到不少賽事紀念品，計有布章、襟章、匙扣等。當中襟章小巧別緻，不過匙扣亦十分實用。

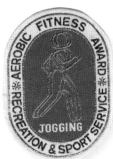

經年累月參加比賽，他變成資深跑友，長跑水平得以提升，隨着「阿跑」在小型比賽已經可以跑到前列位置，帶回家的除了紀念品之外，還有代表他長跑戰績獎牌及獎座。

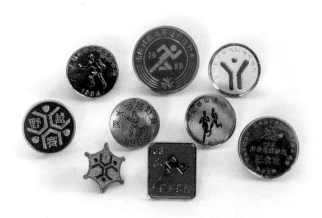

紀念襟章

　　80年代，康體處定期在各區舉辦長跑比賽，大多數是一年一度，部分社區組織亦主辦一些越野長跑，當時可供參加的比賽確是不少。

　　這些社區比賽的參加人數不會太多，只有100多到200人，水準亦不是太高。只要你努力訓練，不難跑進前列，即使爭不到三甲，相信也可領取優異獎。

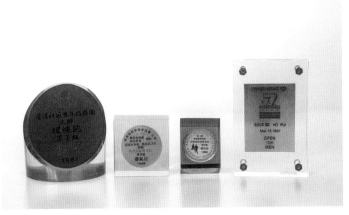

紀念獎座

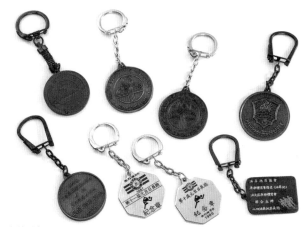

紀念鎖匙扣

獲獎常客視這些區賽為爭取信心賽，即訓練未如理想時，參加一些區賽，取得三甲其中一個獎座，便會回復信心，覺得自己狀態不俗了。

這樣數年下來，「阿跑」收集到大小獎座為數也不少，找地方存放也要花點心思。

大型獎杯存放需較大地方，當年的獎杯大多數是一個木或膠座，座上有一跑步小人站在裝飾柱上，上面繫着的紅、白、藍絲帶，存放數年後，一定會變得殘舊，而且印有比賽日期及名次的銅片多數會氧化，所以「阿跑」不太喜歡這類獎座。

獎品反而好處不少，因為它們小巧精緻，佔地不多，方便收藏。三角形、正方形、水晶膠人形，款式多變。如果是資料銅片藏在水晶膠內，可以多年不變，什麼時候再拿出來看，也仍然清楚閃亮。

收集
剪報

　　現在的香港馬拉松每年都有超過7萬人參加,早期的香港馬拉松只得數百人出賽,人數上差別很大,但參賽者的質素卻是從前的比較優秀。原因是現時參加比賽的數萬人當中,不乏湊熱鬧的參賽者,但真正有恆常訓練的人所佔比例卻甚少。

當年一些長跑比賽的剪報

以前的參賽者大部分都真正喜歡長跑，而以往亦沒有太多誘惑，他們可以專心一意地刻苦並全年無休地訓練。

　　當年參賽常客的馬拉松成績大概4小時之內完成佔的比例佔整體很多。現在不超過5小時過終點的，已算有是成績不俗了。

　　當年普通的長跑賽只得數百人參加，特別有紀念價值的要數首次在東區走廊舉行競步，那時候吸引了3000人報名。

　　賽事翌日，各大小報章都會刊登昨天體育新聞的報導，不少跑友都有收藏報導賽事剪報的習慣。男女子各組三甲的名字多數會刊出來，在報紙上看見自己的名字，當然值得開心了。

香港早期
長跑賽的紀念證書

　　上世紀80年代有很多長跑比賽，除了襟章、布章等紀念品之外，一些比賽會印製紀念證書頒發予參賽者。

　　正因為當年參加人數不多，不少證書都是用人手寫上參賽者的姓名，這些證書比起現在打印參賽者姓名，更具收藏價值。

　　也許是人手短缺或某些原因，在「阿跑」的藏品當中，手寫證書其實並不太多，只有1983年至1988年這數年才能收集到。

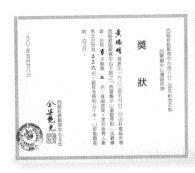

1983年及2013年的長跑賽紀念證書

1983年旺角區長跑比賽，「阿跑」並沒有拿到獎牌，只取得紀念證書（獎狀）。

到了2013年英皇星夜奔慈長跑賽，他亦未能跑到前列名次。不過幸好是次紀念品豐富，包括有1個頭燈、3條會閃閃發亮的電子手帶、號碼布和紀念證書。

這兩張相隔30年的長跑比賽紀念證書，顯示設計模式大有不同。

80年代的證書所用字眼極具鼓勵性，會讚揚參加者「以優越表現跑畢全程」，並寫「至堪嘉勉特頒獎狀以勵來茲」。不過現在的證書，只寫有「茲證明某君參予並完成這賽事」，幸好印刷仍是頗為精美。

一九八四年六月三日

東區區議會
主席呂孝端

賽程
此證

茲證明黃瑞明君於一九八四年六月三日參加東區走廊競跑並於規定時間內完成

東區走廊競跑

東區區議會
東區康樂體育促進會
皇家香港警察
康樂體育事務處
市政局
香港業餘田逕總會

聯合主辦

1984年東區走廊競跑紀念證書

46

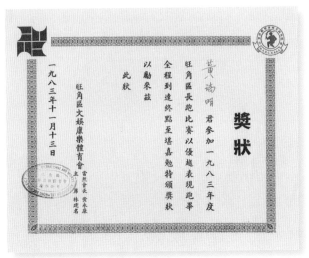

獎狀

黃禍明 君參加一九八三年度
旺角區長跑比賽以優越表現跑畢
全程到達終點至堪嘉勉特頒獎狀
以勵來茲
此狀

旺角區文娛康樂體育會

當然會長 黃永康
主任 林建名

一九八三年十一月十三日

1983年旺角長跑比賽

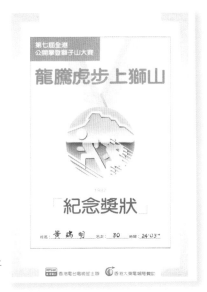

1987年龍騰虎步上
獅山比賽證書

CHAPTER 03

「阿跑」的故事（下）長跑之路

喜歡
長跑

　　16、17歲的時候,「阿跑」在課餘活動中結識了一位跑得很快的朋友,更曾經和他一起參加南區運動會800及1500米短跑比賽,兩項都被他遠遠拋離,所以當時「阿跑」就意識到更長的路程可能較為適合自己。

　　「阿跑」開始參加各區的長跑賽,並逐漸增加訓練,認真喜歡了長跑這項運動。

　　參加很多區的長跑賽——計有:黃竹坑越野競跑、明愛服務中心南區跑步大賽、南區越野賽、元朗新春長途賽跑、大埔公開長跑、長洲長跑、飛鵝山長跑、深水埗越野賽、油麻地區長跑、東區新春長跑、葵青體育節長途賽跑、英女皇壽辰體育活動日環園競跑⋯⋯

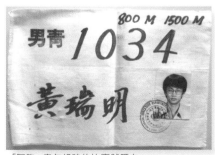

「阿跑」青年組時的比賽號碼布

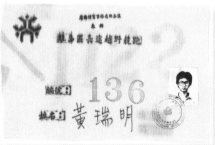

離島區長途越野競跑號碼布

香港
半馬拉松

　　上世紀70年代正是長跑在全世界開始流行之時。香港政府的康樂體育事務處（現時的康樂及文化事務署），時常在各區舉辦不同長度的長跑比賽。而不同的社區組織亦會於自己的屬區舉辦長跑賽事，那時候跑友們最喜歡到各區康樂體育事務處，尋找長跑比賽的資料。

　　1979年某日的偶然機會下，「阿跑」在南區的康樂體育事務處發現了一張由香港長跑會主辦，康樂體育事務處協辦的香港半馬拉松報名表，「阿跑」二話不說便填好報名表即場遞交。

　　「阿跑」首場半馬拉松賽的比賽地點在大尾篤，起跑時間是上午10時正。當年的交通不及現在方便，所以如果比賽在遠郊舉行，就必需預留多些時間給參賽者到起點。

　　那時候，賽事只分4個組別，大會提供專車從大埔火車站接送參賽運動員前往起點。該屆半馬拉松的報名費是港幣2元正，而大會分別在起及終點、4哩、6.5哩和9哩處設立水站。

　　見到報名表上寫了13哩的賽程，「阿跑」對這距離並沒什麼概念。自己平常只會不停地跑30至45分鐘，所以自信可以跑畢全程。而決定參加比賽另一有趣的原因是他平常接觸的報名表全是中文的，當年的英

文版的報名表比較詳盡，中文版的背面只是印有簡單的賽事地圖。這次
英文版令他覺得特別高級，才決定要挑戰這比賽。

　　結果，他要花2小時12分才捱畢全程，而這個比賽亦令「阿跑」開啟
了長跑之路。

PABST CHALLENGE HALF-MARATHON

Organised by

Hong Kong Distance Runners Club

Saturday, November 15, 1980　　　　　　8:00 A.M.　　　　　Tai Mei Tuk, N. T.

Race Registration: Registration begins at 6:45 A.M. All competitors should be registered by
7:15 A.M. Registration will take place at the helipad in front of Plover Cove Dam, about 200
metres up the hill from the Tai Mei Tuk Youth Hostel. Please register early. The race will begin
promptly at 8:00 A.M.

Coach Transportation: Coaches will leave from Taipo Market Railroad Station starting at
6:00 A.M. until 6:45 A.M. These coaches are for competitors only. There is no room for non-
running friends.

Parking: Competitors driving to the race must park at the dirt parking area next to the Youth
Hostel. Only official cars may park at the helipad.

Course: The same course will be used as in last year's race. It is out and back (each leg 6.55
miles) starting and finishing at the helipad in front of Plover Cove dam. It proceeds along Ting
Kok Road past Bride's Pool to the turnaround point at Yim Tso Ha and back. The road is paved
throughout. Mileage markers will be posted along the length of the course.

Drink Stations: Drinks will be available at the start/finish area and at the 4, and 9 mile points.

Prizes: Prizes will be given to the top finishers in the following categories:

Men's Open: 1st thru 5th　　　　　　Ladies: 1st thru 3rd

Men's Junior: 1st thru 3rd　　　　　Men's Veteran: 1st thru 3rd
(age 19 & under)　　　　　　　　　(age 40 & over)

IMPORTANT: This race can only be held with the permission and cooperation of the Police,
the water Authority, the Country Parks Authority and the H. K. Youth Hostel Association.
Please show your appreciation by keeping the area clean and lighting no fires.

1980年接受參加香港半馬拉松的回函

到了1980年，「阿跑」再度參賽，他細閱賽會的參賽者須知，這一屆比賽較去年提早2小時起步，賽事的水站減了6.5哩那一站，獎項亦減少了。只頒發給男子公開組前5名（去年頒發前10名）及男子青年組前3位（去年頒發前5位）。

　　「阿跑」因帶病上陣，即使事前加緊了練習，最後也只比去年快1分鐘完賽。

香港
馬拉松

經過1979及1980年兩次半馬拉松之後，「阿跑」開始針對馬拉松作出認真而有系統的訓練，並在1981年參加了第四屆香港馬拉松。

1981年的香港馬拉松起點設於石崗空軍機場跑道，終點則安排在軍營內之跑道。

所有參賽運動員要在上午8時至9時30分進行登記，比賽在上午10點準時開跑。

比賽規定下午2時所有跑手須離開賽道，假如跑手未能於下午1時10分前通過軍營東閘，他們可選擇接受20哩的大會成績，或自己跑一個沒大會成績的馬拉松。

當年這賽事設有男子公開、男子元老及女子這三組，均是跑26哩。賽會印製了參賽者單張，列出所有參賽者自己申報的最佳成績，整個成績則會在最新出版的跑步雜誌《Asian Runner》刊出。

這屆比賽由日本選手Yoshinobo Kitayana以2小時19分43秒奪標，而最後一位過終點的是男子元老組選手，時間是4小時32分5秒。

這場馬拉松賽，包括男子公開組、男子元老組及女子組，總共有181

人成功跑畢全程。「阿跑」的首次馬拉松比賽跑得全場第96名，男子公開組位列第75位，成績是3小時26分14秒。

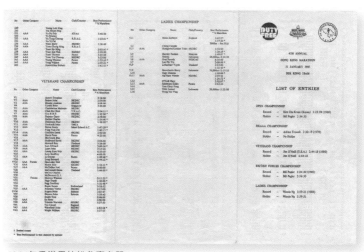

1981年香港馬拉松參賽名單

香港最早的
超級馬拉松

上世紀70年代，長跑發燒友們已經開始挑戰非官方機構主辦，由一群民間自發組織的「超級馬拉松」比賽，由赤柱警署跑往邊境禁區的沙頭角警署，全程約52公里，比標準馬拉松還要長10公里。

「阿跑」在1982年5月16日參加了這個刺激活動，他與3位朋友（支援隊），當日凌晨到達赤柱，4時準時隨大隊出發跑往沙頭角。

事前沒有探過路，也沒周詳計劃，幸好遇到相熟的警察跑友，「阿跑」決定緊隨他們。

記憶中，他們從越野路很快便去到自己的車輛（接送過海底隧道）處，途中有攀過獅子山隧道那圓拱形的頂部，跑了很久，他也不記得在哪裡跟跑友們失散了，幸好還有3名友人支援。

回想起來也覺得有趣，友人們為了提供最優質的補充飲品給「阿跑」，買了最貴的「P」字品牌法國礦泉水，但他一喝便難受得差點要吐出來，要飲有氣又不冰凍的流質飲品，對他來說真是一大挑戰。

不經不覺，拖著疲憊的身軀，跑到沙頭角公路，支援隊說很快便到終點。可是，10分鐘又10分鐘過去，終點仍然遙不可及，原來沙頭角公路這段賽程長7公里，他最後要多花了45分鐘才跑完。

結果，「阿跑」用了4小時58分跑抵沙頭角警署，疲倦得馬上想睡覺，但卻輾轉難眠。

　　翌年，就再沒這賽事的消息，「阿跑」心想他參加的，大概是最後一屆的比賽。

報名表與
報名費

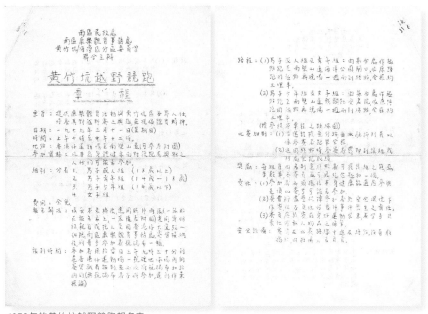

1979年的黃竹坑越野競跑報名表

當年影印未太流行,「阿跑」曾見過職員製作這些報名表。

首先在一張油印紙上寫上詳情,再把油印紙貼在滾筒上,加油墨後,用手絞動滾軸,一張一張的報名表便印製出來了。他覺得報名表的書卷味很濃,因為那真的散發出濃濃的油墨氣味。

當年的康樂體育事務處長跑比賽,運動員跑過終點後,工作人員會派發一張名次卡,參賽者要拿著這名次卡往報到處登記。有些賽事則需要在領獎時,出示這張名次卡。

現在渣打馬拉松的報名費是港幣350元，一般長跑賽會收港幣150元左右。

某些特別比賽會贈送名貴卡通用品，但就收取500至600元報名費。

不過，上世紀80年代，由香港政府康體處主辦的長跑賽，報名費都是全免的。

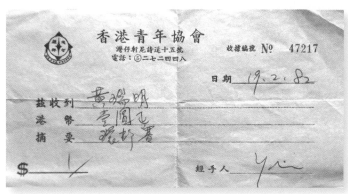

1982年參加由香港青年協會舉辦的馬拉松賽事的報名費是1元

至於由社區組織主辦的賽事，有部分也只會收取1至2元的報名費。

賽後
記錄資料

　　跑齡日久之後，「阿跑」習慣了記錄下每次賽事的資料，包括比賽日期、賽事名稱、賽程、完成時間、比賽名次等。

　　這些資料作用頗多，見證成績從十多名進步至三甲，所獲得的成功感及滿意度無疑是一種鼓舞。而一旦發現成績下降，便要檢討為什麼今年賽程並沒增減，天氣也正常，完賽時間怎會較去年差呢？

　　這些都是推動力，令跑手長跑實力得到合理地提高。

　　當年區賽水準及規模只屬一般水平，談到水準較高的要算是馬拉松體育雜誌出版社所舉辦的賽事了。潘尼亞是位長跑發燒友，他於70年代末期在港創社出版體育雜誌，並擔任社長，而他本身更是開設馬拉松店賣體育用品，後來把幾間店都賣給了太古集團。

　　他的出版社除了出版體育雜誌，更舉辦不同的運動比賽，其中包括水塘杯、大路之王、青少年長跑錦標賽、雙項鐵人、三項鐵人、長途泳賽、工商杯、夏日長跑、中國沿岸馬拉松。其中水塘杯更是本港最具規模，最成功的越野長跑聯賽。

　　由當時Marathon Sports Publications Ltd.主辦的各項比賽，吸引大量外籍人士及英軍參加，其中不乏長跑水準極高的精英跑手。

完成這些較高水平的比賽後,「阿跑」也會記錄各種資料,要分辨比賽的水準很容易,通常他用英文記錄的是較高水準的比賽。

同一個年份,他參加一般區賽總能爭取到優異獎,狀態佳的話,甚至入到三甲。

然而,參加較高水準的賽事,則只能跑到第3、40名的成績,有些時候甚至過百名完成。這些比賽真的可以令你成長,80年代的華人跑手以跑贏外籍高手為目標,不少長跑好手在這裡得到提升,能夠越跑越快。

水塘錦標賽
（水塘杯）

水塘杯在1979年開始舉辦，第一場在9月16日於港島的薄扶林水塘舉行，最後一場在城門水塘。

為了配合全年各項跑賽，水塘杯每年都是9月跑季開鑼跑城門水塘（7公里），10月份有薄扶林（14公里）及大欖涌（17公里）兩場，11月份是當年東南亞最艱難的越野賽船灣淡水湖（21公里），1月份是萬宜水庫（28公里），賽事尾聲是2月的香港仔水塘（11公里）及最後在3月舉行的荷貝水塘（14公里），水塘杯完結亦代表該年長跑賽季的結束。

早期的水塘杯已經採用纖維紙的號碼布，後來為了方便成本及數量的控制，出版社會自行印製布質的號碼布。

賽會在1981年當年收取港幣5元報名費，並由大會提供巴士接載服務，從港島的皇后碼頭，或尖沙咀YMCA（青年會）送參賽者到起點，車費則參賽者港幣5元，觀眾要10元。

當年交通並沒現時方便，而水塘杯令跑友們一年之間能到7處不同的郊野作賽，所以很多跑友都非常喜歡參加這個比賽。

記得每次在皇后碼頭見到一班港島的跑友，已經很高興，巴士抵達起點後，能夠跟各區的相熟跑友重逢，更是興奮。

早期的水塘杯已經採用纖維紙的號碼布（上圖），後來為了方便成本及數量的控制，出版社會自行印製布質的號碼布（下圖），可見文字大小不一。

　　那時候，山頭的水站都由民安隊青少年負責，跑手得到的每一杯水都有如甘露。我們從舊照片中可見，當年的跑友都十分友善，開賽前大家樂意幫忙，好讓賽事順利進行。途中幫忙派號碼布的壯漢是其中一位參賽者Ian，Ian本身是法官，80年代初期已是馬拉松「Sub 3」好手，更完成長途三項鐵人，即游泳3.8公里，踏車180公里，跑42公里。由此可

見，當時隨便一位參賽者都已經是臥虎藏龍。而比賽後，成績很快便在
終點的大黑板公佈。

　　再次回想，水塘杯仍是令人回味無窮的高水平長跑賽。

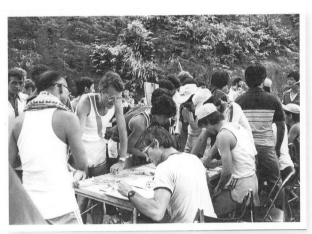

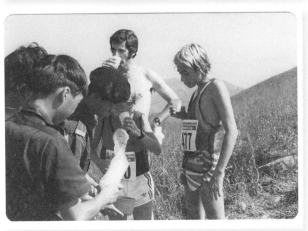

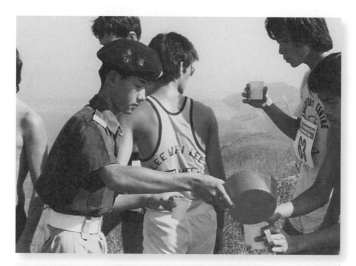

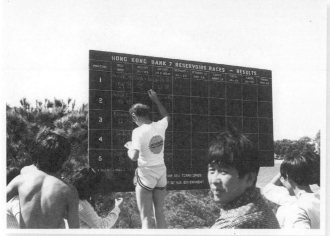

水塘杯的舊照片

ON & ON與
Asian Runner雜誌

「阿跑」參加許多屆馬拉松體育雜誌出版社舉辦的賽事,因此認識了不少跑友,亦跟出版社的工作人員也變得很熟絡,有段時間更全職協助出版社的賽事總監張國輝工作,那些日子,他每天都接觸大量有關跑步的事宜。

馬拉松體育雜誌出版社在1978年4月推出《ON & ON》體育雜誌,是香港首本專門報導體育消息的雜誌,內容以東南亞的田徑及長跑比賽為主,亦偶有談及世界大型賽事。

《ON & ON》以月刊或雙月刊形式出版,至1979年6及7月號後停刊。

從1979年8及9月號開始改名為《Asian Runner》,新雜誌談及更多本港的跑壇新聞,這本雜誌於1981年年尾出版最後一期。

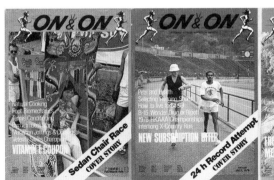
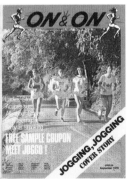

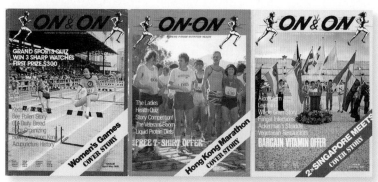

《ON & ON》體育雜誌

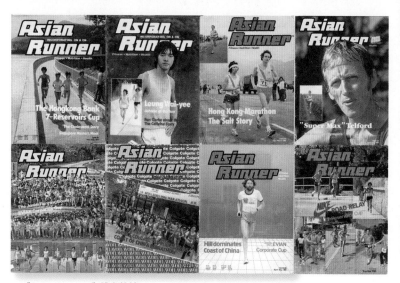

《Asian Runner》體育雜誌

　　「阿跑」看體育雜誌時會特別留意成績報導那一欄,因為任何運動比賽,最需要便是參與,而當中每個完成比賽的運動員同樣重要,冠軍與最後回終點者都值得我們鼓掌。

　　第一屆香港馬拉松分3個組別,計有男子組、元老組及女子組。另設初級賽只跑半程,分男子及女子組。

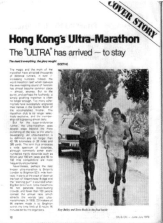
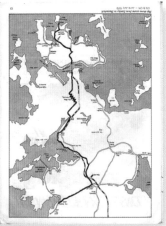

《ON & ON》雜誌1979年6/7月號第12、13頁

馬拉松的冠軍是跑2小時30分19秒的Adrian
Trowell，最後過終點的是元老組的Karl Young，成
績是6小時8分1秒。男子組有51人完賽，女子及元老組
則均有4人跑回終點，整個馬拉松賽總共有59人跑畢
全程。

香港馬拉松、24小時馬拉松、緩跑運動、抬橋賽、
女子公開賽、超級馬拉松，每一個封面故事都極具吸
引力。

專題報導可令讀者更清楚各項賽事，亦豐富大家
各方知識。封面故事之中，「阿跑」最喜歡超級馬拉松
那一輯，他在1982年也參加了該項比賽。

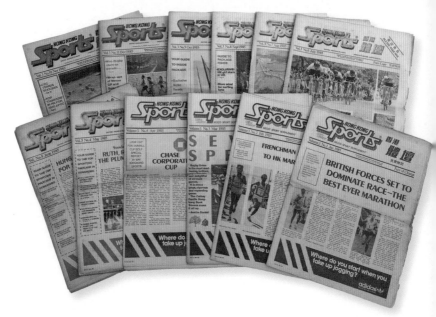

《Hong Kong Sports》

Hong Kong Sports
香港體壇

　　《Asian Runner》雜誌從1982年開始轉為小報形式，繼續報導體壇新聞，並在馬拉松店免費派發。《Asian Runner》小報是本港首張定期出版的免費報章，在第三期時改名為《Hong Kong Sports》。在1985年就轉為彩色印刷，並加上中文名稱——《香港體壇》。

　　這份免費報章從1982年2月的開始出版，直至1986年3月號最後一期免費提供體壇資訊，服務全港跑友長達4年。

《Asian Runner》第一期便介紹了香港首場10公里路賽。10公里是長跑的重要賽程，因為10公里水準清楚代表你的長跑能力，就算是馬拉松這種長距離比賽，大都從10公里這基礎上發展。

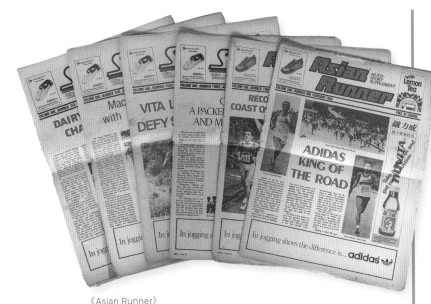

《Asian Runner》

每年同一時段都會舉辦一個精確的10公里比賽，對跑手來說是難能可貴的機會。香港在1982年開始每年舉辦大路之王，包括10公里、20公里和10英哩三場，正好給予本港跑手們一個磨煉及提升的機會。

光看比賽成績，已經能想像到當日賽事競爭有多激烈，「阿跑」非常

敬佩選手們能夠創出如此佳績。男子青年組竟然有28位好手在40分鐘之內返回終點，成績斐然。

扣除了10位青年組的喀喀兵，也有18位香港青年組好手能跑進40分之內。

由於是全港首場10公里公路賽，全部分齡組別的冠軍時間，都成為本港的10公里公路賽香港紀錄。

男子青年組	Tang Chi Chung	33分30秒
男子成年組	Ted Turner	31分21秒
男子壯年組	Adrian Trowell	33分34秒
男子元老I組	David Griffiths	33分22秒
男子元老II組	Jim Mason	41分12秒
女子青年組	Tess Stonham	43分9秒
女子公開組	Yuko Gordon	38分6 秒
女子壯年組	Anna Eckner	47分13秒
女子元老組	Janet Arnold	48分14秒

《香港體壇》這份免費贈閱的小報，數年來報導過的體壇消息不計其數，其中包括單車賽、夏日長跑、馬拉松、青少年長跑錦標賽、工商杯、雙項鐵人、三項鐵人、元老田徑賽、長途泳賽、滑浪風帆賽、高爾夫球賽、七人欖球賽，可謂包羅萬有，多姿多彩。

後來《香港體壇》停刊，令一群支持者十分失落及不捨，而這小報也就成為大家的集體回憶。

Asian Runner Fitness Award

　　馬拉松體育出版社以《Asian Runner》名稱，主辦了一個十分成功的體能測試項目，透過這測試所頒發出的布章非常受歡迎，我見到不少獲得獎勵布章的運動員都很樂意展示這小榮譽，所以布章不時出現在他們的外套及運動袋上。

　　這個體能測試獎勵計劃的跑步路線是在灣仔峽的中峽道起步，逆時鐘方向繞金馬倫山一圈，全長4110米（2.55哩）。

　　測試歡迎7歲以上人士參加，不設年齡上限，男女子按年齡分別分為15組，共30組，據參加者完成時間，分別頒發金、銀、銅布章予以獎勵。

　　這個體能測試路線極具挑戰性，金、銀、銅章的標準設定非常公平，而且賽制完善。當年跑友們獲得金章會極之興奮，因為這樣代表你在自己年齡組別中，屬於優異水平。不少跑友為了集齊金、銀、銅三種布章，特意參加多次測試。

以下是這個測試的金、銀、銅章標準：

男子組

年齡	金章	銀章	銅章
7	＜21分30秒	21分30秒－23分00秒	23分01秒－24分30 秒
8、9	＜21分00秒	21分00秒－22分30秒	22分31秒－24分00秒
10、11	＜20分30秒	20分30秒－21分30秒	21分30秒－23分00秒
12、13	＜19分30秒	19分30秒－21分00秒	21分01秒－22分30秒
14、15	＜18分30秒	18分30秒－20分00秒	20分01秒－21分30秒
16－19	＜18分00秒	18分00秒－19分30秒	19分31秒－21分00秒
20－34	＜17分30秒	17分30秒－19分00秒	19分01秒－20分30秒
35－39	＜18分00秒	18分00秒－19分30秒	19分31秒－21分00秒
40－44	＜18分30秒	18分30秒－20分00秒	20分01秒－21分30秒
45－49	＜19分00秒	19分00秒－20分30秒	20分31秒－22分00秒
50－54	＜19分30秒	19分30秒－21分00秒	21分01秒－22分30秒
55－59	＜20分00秒	20分00秒－21分30秒	21分31秒－23分00秒
60－64	＜20分30秒	20分30秒－22分00秒	22分01秒－23分30秒
65－70	＜21分00秒	21分00秒－22分30秒	22分31秒－24分00秒
over 70	＜21分30秒	21分30秒－23分00秒	23分01秒－24分30秒

　　這個測試的賽程中有崎嶇的越野路，上斜及梯級，對跑手的心肺功能和腿部肌肉力量，均有一定程度的考驗。

　　測試出來的成績，對長跑能力的評估有相當準確的指標作用。當年「阿跑」以15分26秒完成，10公里成績是36分鐘之內，而跑會會友能

女子組

年齡	金章	銀章	銅章
7	＜23分00秒	23分00秒－24分30秒	24分31秒－26分00秒
8、9	＜22分30秒	22分30秒－24分00秒	24分01秒－25分30秒
10、11	＜22分00秒	22分00秒－23分30秒	23分31秒－25分00秒
12、13	＜21分30秒	21分30秒－23分00秒	23分01秒－24分30秒
14、15	＜21分00秒	21分00秒－22分30秒	22分31秒－24分00秒
16－19	＜20分30秒	20分30秒－22分00秒	22分01秒－23分30秒
20－34	＜20分00秒	20分00秒－21分30秒	21分31秒－23分00秒
35－39	＜21分00秒	21分00秒－22分30秒	22分31秒－24分00秒
40－44	＜21分30秒	21分30秒－23分00秒	23分01秒－24分30秒
45－49	＜22分00秒	22分00秒－23分30秒	23分31秒－25分00秒
50－54	＜22分30秒	22分30秒－24分00秒	24分01秒－25分30秒
55－59	＜23分00秒	23分00秒－24分30秒	24分31秒－26分00秒
60－64	＜23分30秒	23分30秒－25分00秒	25分01秒－26分30秒
65－70	＜24分00秒	24分00秒－25分30秒	25分31秒－27分00秒
over 70	＜24分30秒	24分30秒－26分00秒	26分01秒－27分30秒

跑到14分鐘之內，他的10公里成績在33分左右。所以「阿跑」極力推薦
跑友們可以按這標準評估自己實力。

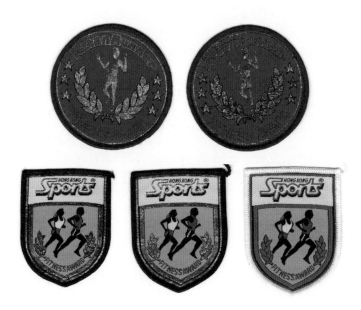

Asian Runner Fitness Award及Hong Kong Sports Fitness Award的不同布章

城門長跑班
通訊第二號

多謝各位繼續支持長跑班。各位切記跑入第三個月的訓練階段,仍保持每週跑步三次,而每週日更應跟組組長去一個小時安。

謝各位依本班所訂目標鍛鍊。茲將八月份鍛鍊程序表再錄如后:

	
八一年六月	每週連跑三次,每次一小時
八一年七月	每週連跑三次,每次一小時,男星期日跑
八一年八月	一小時半中三次跑一小時,男星期日跑
八一年九月	一小時半中三次跑一小時,男星期日跑
八一年十一月	每週連跑四次,最多可跑五十週
八一年十二月	每週起碼跑三十週,最多可跑五十週
八二年一月	每週起碼跑三十週,最多可跑六十週
八二年二月	每週起碼跑三十週,最多可跑六十週
八二年三月	報名者可參加四助跑即馬拉松長跑

四、各位如有任何朋友對長跑有興趣的話,現抑仍可參加。本署會繼續招收學員,直至十月為止。同時,本署的鍛鍊初步學者稍延三十分鐘練跑班,最低限度至十月,如有需要,更可能將練延長。

五、為增加練跑的花式,以增加練跑的花式,八月份的課程的加插環繞水塘跑步一項。

泊車

五時半至七時十五分十分便利,嗚片或泊車。在此段時間內辦其車輛停泊長北裝遊戲場車場內。如欲享用此熱停車場內辦用所的遊戲場車場內辦其北裝遊戲場車場示意圖風玻璃水及車,如遇到遊戲場車場示意圖風玻璃水,須另立辦,現許可轉交運動場內辦其北裝遊戲場,並步完畢以北裝遊戲場示意圖我們便須付費才能泊車。(泊車後發只限十五分鐘,先到先得)

一九八一年七月

(二)

新界市政署
康樂推廣組

會員證

六、會員證避免已印安,各位可由八月九日起,於星期日長跑時領取。切記慎小心保存會員證和其保持狀況良好,防範盜竊可參與通訊,萬一遺失則需之完賣訓練跑政以友享用日裝之各項優待。

抱歉拉設七部份會員仍然遲延遲通知欲料杯子,謝各熱心者想,將就所完舉的杯子放問裙上,標款入遞器的展屏胡內,多謝合作。

城門長跑班
通訊第二號

1981年的
城門長跑班

馬拉松體育雜誌出版社為推廣跑步這項運動,更曾經協助市政署的康樂推廣組舉辦長跑訓練班。

整個長跑訓練班長達9個月，由6月至翌年2月。

從1981年的城門長跑班的第二期通訊可見，出版社提供訓練計劃，最後當然不忘為1982年3月在西貢北潭涌舉行的中國沿岸馬拉松作宣傳，鼓勵會員參加。

長跑班為初學者開設30分鐘的練跑班，每逢星期日有集跑時間，6、7月份跑1小時，8月份延長至跑1個30分鐘。

長跑班的老師會提醒我們首3個月每週應該跑3天，第4個月每週要跑4天。

訓練後期，從10月開始，每週所跑的里數增加至30哩，到2月份每週總哩數建議最多增至60哩。

1981年長跑班跟2015年康文長跑班內容沒有太大分別。

免費贈閱的
小冊子

印刷精美的小冊子是極佳的宣傳品。在「阿跑」的收藏品之中，有兩本小冊子是關於跑步的，當中的資料到現在依然有用。

《馬拉松四月速成課程》亦是馬拉松體育雜誌出版社的出品，小冊子是1985年中國沿岸馬拉松的宣傳品。

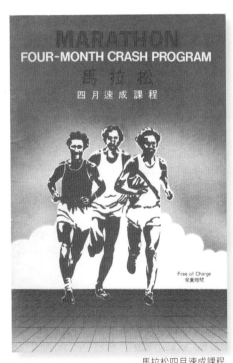

馬拉松四月速成課程

1985年中國沿岸馬拉松報名表

　　這本宣傳小冊子，內容精簡實用，章節包括有：4個月速成班、1985年中國沿岸馬拉松彩色地圖、1985年中國沿岸馬拉松報名表、十進制步速表、最後兩星期——「加重澱粉質」介紹、馬拉松賽前最後24小時守則等。

　　1985年中國沿岸馬拉松的報名費是港幣50元，另加10元是捐款給保良局。慈善捐款在任何時間都是吸引參加者參與的一種方法。

中國沿岸馬拉松地圖

　　4個月速成班的計劃分3級，照顧到慢跑（初次參加）、健跑及快跑3種運動員，計劃循序漸進地增加訓練量，亦介紹針對「崩潰點」（或稱撞墙）的訓練方法。

　　十進制步速表，是因為當年跑馬拉松多以英哩計算，當時十進制還未普及。

　　最後兩星期——「加重澱粉質」那一篇，談及澱粉質對比賽的影響及重要性，即現時馬拉松跑友大談的「儲碳」，文中分析澱粉質的作用，並提供「加重澱粉質」的適當方法。

　　馬拉松賽前最後24小時守則則是特別對首次挑戰馬拉松的跑友最有用。

　　這本贈閱小冊子十分實用，資料簡要，確是比現時很多資訊更可靠。

Running Diary

希望比賽能有所成績的運動員都必須刻苦、勤奮、自律、堅忍⋯⋯

智能手機軟件尚未普及時，運動員對訓練的實踐、數據的分析、訓練計劃的設定與調整都要靠文字記錄，但這些要求要全部記住其實非常困難。

在「阿跑」未用智能運動手錶之前，手錶只有計時這功能，每跑一圈都要記著時間，但每次他只能記5至6個時間。

最初跑步時，他完全不知數據的重要性，後來就知道這些數據對於分析自己的表現極有幫助。這本名牌體育用品贈送的Running Diary，是他在80年代收集到的。這贈品在以往對於希望提升長跑水平的運動員，簡直是無價寶。

書中每週訓練紀錄的範例，非常詳盡清楚，除了休息、最高及恢復心率均要清楚記錄，訓練內容、開始訓練的時間、訓練距離、成績、訓練種類、體重都必須無一遺漏地記錄。

OLYMPIC DAY RUN

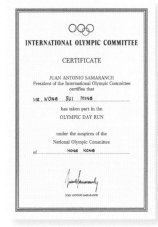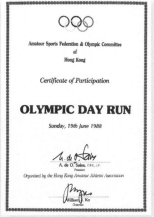

圖為Olympic Day Run的證書。

　　上世紀80年代，有一日定為全球性長跑比賽，全球各個地方都會舉辦比賽，這項賽事由國際奧林匹克委員會主辦，並由各國的奧委會委員協辦，名為Olympic Day Run。

　　這項賽事早期的證書，是國際奧林匹克委員會頒發，由於證書會由人手寫上參賽者姓名及由地方的委員協辦，證書的收藏價值很高。

　　1988年的Olympic Day Run證書已經不是國際奧委會頒發，香港區由香港業餘田徑總會（國際奧委會委員）頒發。

　　2015年的Olympic Day Run在1月21日舉行，由中國香港體育協會暨奧林匹克委員會主辦，香港業餘田徑總會協辦，賽事名為「2015年奧運日奧運歡樂跑」，賽事全程5.6公里，有證書、活動T恤、幸運大抽獎。由此可見，主辦方舉辦喜慶歡欣的活動，確實在推廣普及運動方面上有着顯著作用。

種子
跑手

自從參加了由馬拉松體育雜誌出版社舉辦的比賽後,「阿跑」感覺區際比賽的水準一般,他比較喜歡跑競爭激烈的賽事多一些。

當時,通常在號碼布上方印贊助商的商標,下方則會印賽事名稱,例如上款是滙豐銀行,下方印上水塘錦標賽。

各款印有贊助商標誌的號碼布

當年，馬拉松體育雜誌出版社所辦的比賽，自有一套號碼布編排系統。

通常1至499號是男子公開組，500至599號是男子青年組，600至649號是男子壯年組，650至699號是男子元老組。700至799號是女子公開組，800至839號是女子壯年組，840至879是女子青年組，880至899是女子元老組。

當某組別的參加人數有變，預留的號碼不夠用時，賽會便要重新安排。

至於種子號碼布亦有特別編排，男子公開組1至25號，男子青年組500至509號，男子壯年組600至604號，男子元老組650至652號；女子公開組700至704號，女子壯年組800至802號，女子青年組840至842號，女子元老組880至882號。

這些種子運動員，可排在最前方起跑。掛上種子號碼布，排在最前列，感覺特別有信心及動力，成績也特別好，所以獲獎的運動員總是會在這班跑手之內。

「阿跑」在參加了多次這些競爭激烈的比賽後，再經過很刻苦的訓練，有些時候當那場比賽沒有太多高手參加時，他亦會獲分配到種子號碼布。

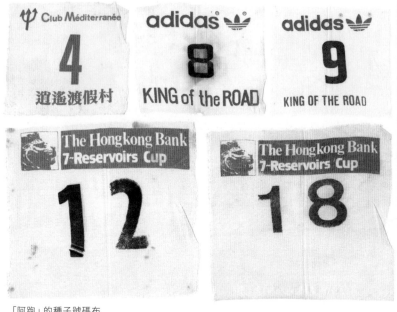

「阿跑」的種子號碼布

　　在「阿跑」的記憶之中，有一場比較特別的比賽，由Club Mediterranee（地中海俱樂部）贊助的逍遙度假村友誼賽，比賽從大潭郊野公園起跑，終點設在山頂。賽道中有大量斜路，令比賽極富挑戰性，獎品亦同樣極具吸引力，除了跑進前列的選手有獎杯之外，每組前3名、男子公開組前6名的得獎者，由大會按他們近期各項比賽的成績計算，選出近期表現最佳的男女子選手各一名。

勝出選手可獲贊助商送出來回機票連食宿及一星期的逍遙度假遊。

這場比賽「阿跑」表現勇猛，跑得公開組第6名，剛入圍可計分爭特別獎。但結果機票由男子元老二組的占美臣，及女子青年組的趙璧君奪得。

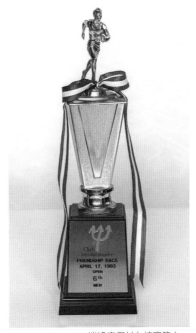

Club Mediterranee逍遙度假村友誼賽第六名獎杯

水塘錦標賽與
大路之王

在上世紀80年代，要選出競賽水平較高的賽事，就非水塘錦標賽與大路之王莫屬。

「阿跑」家在南區，所以他在香港仔郊野公園練長跑。在水塘錦標賽當中，香港仔水塘那一站，他已不止一次獲獎。因著主場之利，他每次都能有好的發揮。最重要的是同一個賽程，每年成績都有所進步。

越野賽則因為每場的賽道都有不同，較難顯示真正的長跑實力。

至於路賽就不同了，以一個10公里或10英哩賽的完成時間，很容易運算出一個可預計的馬拉松成績，準確度十分高。

早期大路之王賽程計有10公里、10英哩、20公里，推出後大受一眾跑友歡迎。

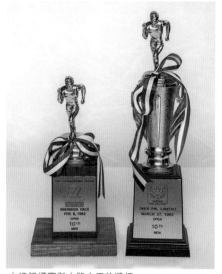

水塘錦標賽與大路之王的獎杯

「阿跑」本身並非速度極快的跑手，參加大路之王這類賽事，每場都要傾盡全力，但每次賽後總是筋疲力盡。不過，辛苦帶來的回報卻是絕佳的，他的長跑實力漸見增長，速度亦稍有提高。

取得大路之王10英哩賽獎杯後，「阿跑」因為對完賽時間非常滿意，所以感覺良好，信心亦有增長，這令他日後跑比賽時，開賽已經可以跑得自信一些，並夠膽追著前列選手跑一大段路。

1983年3月27日，大路之王在大嶼山石壁舉行了10英哩比賽。當年在香港長跑壇無敵的端立（Ted Turner）有參賽，他毫無疑問絕對超班，因為端立在英國是與鍾斯一起練跑的，鍾斯的馬拉松時間是2小時8分，屬當年世界頂級成績。

當時端立在港服軍役數年已經贏盡所有長跑比賽，亦推高了整個香港的長跑水準。

他輕鬆以49分3秒奪標，平均4分54點3秒1英哩的成績，大部分跑友單獨跑一哩也未能跑進5分鐘內，毫無疑問他實在是太快了！

第二名雅奴（John Arnold）跑50分51秒，男子青年組史保維治跑51分6秒，華人首位是梁樹明54分，男子元老組高化以56分24秒完賽，「阿跑」男子公開組第10位（全場17名），成績57分9秒。

以每英哩約1.6公里來計算,把1983年的成績按比例減去1公里,運算出15公里的時間如下。

	1983年石壁	2015年塱原
全場冠軍	45分59秒	51分33秒
公開組亞軍	47分40秒	51分37秒
男子青年組冠軍	47分54秒	52分49秒
華人首名	50分37秒	51分37秒
男子元老組冠軍	52分52秒	54分24秒
男子公開組第十位	53分34秒	55分36秒

2015年11月15日在上水塱原舉行了15公里挑戰賽,這場比賽很多地方可與1983年的石壁10英哩賽比較。

兩個賽事比賽日均適合作賽(雖然並非最佳),兩場的賽道均是平路,兩場賽事的男子公開組第10名都是全場第17名。

相隔了32年,再看15公里的成績作出比較,香港的長跑運動員一定要努力再努力。

可見的
進步

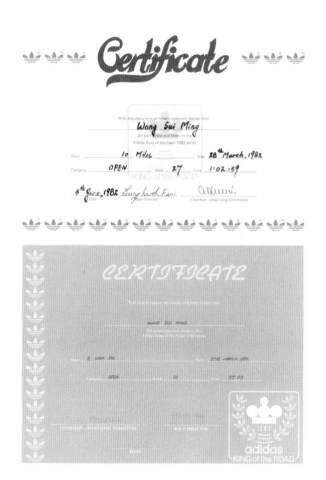

這兩張證書是在同一個系列的賽事所獲得的,大路之王長跑賽,同樣路程及距離,都是在大嶼山石壁水塘引水道,均為10哩(約16公里)。

兩張證書不同的是版面設計及簽署部分，1982年的由賽事主席及總監親筆簽名，1983年簽署部分已變成蓋印了。

當年這一系列路賽，都會是首回合10公里，次回合10英哩，最後一回合20公里。運動員在同一地點相同距離，於每年同一月份作賽，合理公平地顯示運動員這一年的奮鬥成果。

在一年之間，在10英哩一段中能快了5分50秒，是一個很大的進步，是從二班首升上一班尾的提升。

「阿跑」並非一個很有天分的長跑手，但這一年肯定是下了不少苦功，成績才可如此，非常令人滿意。

多產的馬拉松
書籍作者

自從1990年參加完澳門馬拉松之後,「阿跑」逐漸淡出長跑比賽圈,從積極參賽變到每年只參加1至2場比賽,從1990年至2000年這十年期間,他只有3至4個獎杯。

2006年渣打香港馬拉松10周年的吸引力,令「阿跑」再戰42公里,自此之後,他每年都有參加渣打香港馬拉松。

2008年為慶祝中國北京主辦奧運會,他特別出版了首本馬拉松書《香港馬拉松手冊》,之後更寫跑馬拉松書成癮,在數年間先後出版了4本專談馬拉松的書籍。

無心插柳之間,「阿跑」成為香港首名出版馬拉松書的作者,更是最多產的一位。

「阿跑」所寫的馬拉松書籍

CHAPTER 04

馬拉松
通識

馬拉松
通識

香港發展迅速，生活節奏比鄰近城市急速許多，部分香港人更會急功近利，令某些原本可以合理發展的事物，常因太多人一窩蜂參與大大催谷，反而阻礙了正常成長。

長跑的耐力需要不斷訓練而累積得來，跑馬拉松更需要長時間艱苦訓練，加上營養補充、合理休息與比賽戰略部署等很多方面配合，方能成功。

以往一些有心從事長跑教學的前輩，累積很多年經驗，考取各種專業資格，才當上教練。現在不少只有數年跑步經驗，隨便在網上搜集一些長跑訓練方法，強記一些長跑資料的朋友，已經可以任教長跑班。

這班所謂長跑教練之中，部分人甚至連基礎體適能的知識也欠佳，對網上資訊只是一知半解。他們所教授的長跑知識及技術，有一些更違反生物力學。所以就讓我們一起認識一些基本的馬拉松知識，真正喜歡長跑，又對自己有要求的跑友，這些知識應該通通都要認識。

馬拉松的
跑距

曾經聽朋友說他的馬拉松PB（Personal Best，個人紀錄）是1小時9分，原來他參加的是10公里賽。

在田徑場上，1500米及3000米屬中長跑，5000米及10000米屬於長跑。公路賽有很多種距離，多為10公里、半馬拉松、30公里及馬拉松。

馬拉松的標準距離是42.195公里，半馬拉松是21.0975公里，其他距離不應冠以馬拉松之名。

超級馬拉松要跑超過42公里，普遍賽程有50公里、100公里，24小時及48小時跑。一些極地超級馬拉松更需時數天，例如撒哈拉超級馬拉松距離是250公里。千萬不要告訴別人自己已跑了多年馬拉松，卻暫時只參加過半馬，還未挑戰過全馬，那不叫真正的跑過馬拉松。

馬拉松的標準賽程是42.195公里（26英里385碼），任何短於這距離的都不算馬拉松。

不過，賽程多於42公里的也不叫馬拉松，而是超級馬拉松。

不同類型的
跑步訓練

　　長跑的訓練有很多種類型：間歇跑、加速跑、節奏跑、上坡跑、法特蘭克跑、計時跑、輕鬆跑、長距離慢跑……

　　如果總是以相同的速度相同的跑距來訓練，可收獲的訓練效果非常有限，所以我們要針對馬拉松比賽來訂訓練計劃，下列四種跑法不能缺少。

　　一是長距離慢跑（LSD, Long Slow Distance）：以緩慢的速度跑很遠的距離，能有效提高跑步的持久力。

　　二是節奏跑（Tempo Run）：用穩定的節奏在嚴格的配速下維持一段長時間，可提升長時間保持高速的耐力。

　　三是間歇跑（Intervals）：短距離的速度訓練，主要訓練速度，能刺激心臟以適應高速比賽。

　　四是輕鬆跑（Easy Run）：在輕鬆的狀態之下進行慢跑，可幫助打好長跑基礎，亦有利於休息及身體的恢復。

馬拉松
成績預測

沒有經過特別的長跑訓練，一個健康年青人可以跑的極限約為20哩（32公里），假如他參加馬拉松，最後10公里有很大機會因能量消耗盡，不能繼續跑下去，因此無法完成賽事。所以首次參加馬拉松，事前最少要進行一年積極的長跑訓練，並應該循序漸進地增加跑距。

假設跑者有半馬拉松比賽經驗，針對馬拉松前的3個月特訓，而再之前已有6個月的準備，而特訓期每週有45公里的訓練，則可以推測馬拉松能在4小時30分內完成。

賽前長跑水平越高，成績相對會越好；舉例你的半馬拉松能跑進1小時40分鐘，特訓前有一年準備，特訓期每週有80公里的訓練，成績可能能夠跑進3小時30分之內。

從馬拉松特訓期的每週跑距，大約可以推算出馬拉松成績。

每週訓練里數（公里）	預測馬拉松完成時間
130	2小時30分鐘－2小時45 分鐘
100	2小時45 分鐘－3小時00 分鐘
88	3小時00分鐘－3小時15分鐘
80	3小時15分鐘－3小時30分鐘
78	3小時30分鐘－3小時45分鐘
53	4小時15分鐘－4小時30分鐘
40	不能完成賽事

「撞牆」

　　專家們研究出一套有關馬拉松「崩潰點」的理論，運動員在馬拉松賽中跑了一段很長賽程之後，體力完全透支，會突然慢下來，甚至完全沒有意志再跑，這就是「崩潰點」了；在馬拉松比賽中遇到「崩潰點」，亦稱為「撞牆」。

　　通常很多跑友「撞牆」時就會棄權，即使能繼續支持下去，速度亦會大幅下降，「崩潰點」可以來得十分突然，而且它和普通的疲倦完全不同。

　　至於如何避免跑馬拉松時「撞牆」呢？研究發現「崩潰點」可以由每週所練的里數決定它何時出現，將賽前2個月訓練里數總和除60，就可計出每日的平均里數，把這個平均數乘以3就是「崩潰點」。

　　舉例：賽前兩個月跑了900公里，即平均每天15公里，「崩潰點」預計會在15公里乘以3，即45公里處出現。亦即是這樣的訓練量，足夠應付全程42公里的馬拉松賽事。

長跑訓練容易犯
的通病

有人覺得長跑很簡單，只要每天勤力練習，跑上10公里或8公里，再訓練上一段日子，就自然有成績。

那些絕對服從教練的跑友，如果遇到有水準及負責任的教練，經努力訓練之後，長跑能力當然可以提高至合理水平。而一些獨自訓練的朋友，由於很清楚自身狀況，加上有基礎的體適能知識，他們自訂的長跑訓練計劃，也會比較適合自己的。

可惜很多跑友會因為急於求成，或者誤信謊言，所以很容易犯上一些長跑訓練的錯誤。

下面一系列篇章就是一些長跑訓練期間容易犯的通病，大家可引以為戒。

忽略慢跑的
重要

不懂控制速度的跑友們,每次練跑都猛衝不會慢下來。

在長跑訓練之中,慢跑是很重要的一種練習,輕鬆的慢跑通常指45分鐘至2小時,最大攝氧強度約在55%至65%。一些具經驗的跑手會訂立目標,嚴控配速(按比例減慢若干秒)來計算慢跑的速度,例如以每公里比馬拉松配速減慢55秒的速度,來完成25公里的訓練。

經長期的慢跑訓練之後,可發展出足以跑很遠的耐力、心臟每次跳動所輸出的血流量會提高、血液中紅血球數量有所增加,肌肉裡微血管和粒線體也會增生。因為身體攝氧量增加,跑步能力也可以得到明顯的提升。

跑友們由此應該知道慢跑的重要性,以後要記緊不要每次練跑都只是快跑了。

沒有
好好休息

　　願意投入大量時間勤奮地訓練的跑友,都非常渴望進步。他們會經常有錯覺,覺得別人練習總比自己更多,而且別人每次訓練的速度很快。他們總是擔心自己只要少了訓練,就會落後於別人。

　　然而,疲勞會對整個訓練計劃帶來很壞的影響。如果沒有適量的休息,一旦訓練超出了負荷,就可能要休息整個星期才能恢復。假如因此而受傷了,更需要花數個月來休養。

　　請緊記休息是為了讓身體恢復,才能應付更多更密集的訓練,而有質素的訓練必需具備適量的休息。

　　提醒大家不拖著疲累的身軀來訓練,才能有合理的進步。

輕視身體
發出的警號

一般人每週跑量低於80公里,受傷的風險不會太高。

資深跑友普遍都超過這公里數,有些長跑發燒友如果每月沒有400公里的訓練,身體更會感覺不舒適,他們這種情況稱為「餓操」。

不過,有一定訓練量的跑友,都有可能要面對傷患困擾的風險。如果訓練公里數高,跑速也不慢,身體就容易會因為吃不消而發出警號。

如果出現每天都感到很疲倦、早上起牀的心率比平常都高、關節或肌肉有輕微酸痛,上述種種都是不應輕視的警號。

遇到這些狀況,就應減少訓練里數並降低跑速,亦可改作其他運動訓練(如游泳、健身)。適當地調整訓練模式與運動強度,可保持心肺功能不退步,亦可讓過勞的身體得到休息,可能避免出現會困擾你很久的受傷。

CHAPTER 05

馬拉松圈的
怪現象

各種運動
都跟
馬拉松有關

　　馬拉松流行之後，很多運動資訊也會用馬拉松來吸引讀者或觀眾的眼球。

　　例如在某報章的跑步專欄，每期都留意到那位瑜伽導師教不同的瑜伽動作，但所有講解都會加上：如果這組肌肉欠缺肌力，或柔軟度不足，都會影響到你跑步的表現等字眼吸引人閱讀。

　　在不同媒體中，不同的營養師在提供飲食指導時，亦喜歡跟跑步拉上關係。他們會建議跑步時每隔15至20分鐘，便飲150至350毫升水分補充身體流失的水分。

　　健身教練講解重量訓練時，亦提醒學員增強股四頭肌的力量後，可有助跑步時提速。

　　有一個很大的疑問是在馬拉松未流行時，瑜伽導師教瑜伽動作，哪會牽涉其他運動呢？

　　即使導師年輕時曾經是短跑運動員，這跟長跑沒什麼關係，更沒可能由此牽繫到跑馬拉松那方面，但現在製作人卻常常以瑜伽馬拉松作賣點，以吸引普羅大眾。

健康的人都有能力參與長跑，體能優異的健身教練，甚至可以在沒有太多訓練的情況之下，以不俗的時間完成10公里或半馬拉松。

然而，他們卻很少會跑全程馬拉松，因為要跑足42公里，必需投放大量時間來操練。如果他們時常因為練跑而帶著疲憊的身軀，一定干擾到日常的健身訓練，結果更可能會直接影響其健身事業。

你選擇了跑馬拉松這項運動，那主要便是科學化的長跑訓練，當然可以加入適量瑜伽及器械訓練作輔助。但不要被傳媒精心炮製的，各精彩奪目宣傳片的假象誤導，而花大量時間去做太多非主項目的訓練。

假象一

在任何跑步組織裡，一定有不同水準的成員。跑得快的人通常佔少數，而健跑及慢跑的成員會比較多。

大家經過艱苦訓練，跑步能力都會有所提升，部分成員更可在比賽的分齡組別獲獎。

練習時總跑在前列的、比賽常收穫獎項的，大家都會稱讚他們是「高手」、「快馬」。

這些跑友聽得太多讚賞之後，即使原本知道自己成績只是一般的，也因著漸漸接受大家的說法，而信心大增。

假如你的會友成績較差，你每次都輕易跑贏他們，這也並不代表你的跑步水準很高。

最明顯的例子是在某些長跑訓練班的最後階段，教練會替學員做一個12分鐘跑步測試。以4個年齡分組，設優、良、常、可、劣5個級別，當然亦分男女兩組。

學員們經過多次課堂的訓練，起碼也跑出「常」的成績，少部分更達「優」的水平。

當大家很高興地接受這測試成績時，教練便出示另一個測試標準，那就是一個給運動員的標準。面對標準改變，學員的成績便會下調了，剛跑得「優」水平成績，只能排在「可」的級別。

所以不要被假象矇騙，用較低標準來衡量，顯得成績頗高水平來欺騙自己。下列是測試的標準，可供參考。

12分鐘跑步測試（運動員）

性別	優	良	常	可	劣
男	>3700m	3400至3700m	3100至3399m	2800至3099m	<2800m
女	>3000m	2700至3000m	2400至2699m	2100至2399m	<2100m

12分鐘跑步測試

年齡	性別	優	良	常	可	劣
20-29	男	>2800m	2400至2800m	2200至2399m	1600至2199m	<1600m
	女	>2700m	2200至2700m	1800至2199m	1500至1799m	<1500m
30-39	男	>2700m	2300至2700m	1900至2299m	1500至1899m	<1500m
	女	>2500m	2000至2500m	1700至1999m	1400至1699m	<1400m
40-49	男	>2500m	2100至2500m	1700至2099m	1400至1699m	<1400m
	女	>2300m	1900至2300m	1500至1899m	1200至1499m	<1200m
50+	男	>2400m	2000至2400m	1600至1999m	1300至1599m	<1300m
	女	>2200m	1700至2200m	1400至1699m	1100至1399m	<1100m

假象二

　　我在南區長跑會快跑組任教了6年，部分組員在初期並未清楚快跑、健跑及慢跑的分別。有些組員喜歡在網上找尋資料及聊天，不知他們有否被某些教練誤導。因為有一類教練經常自吹自擂，十分誇張地大讚自己的學生成績出眾，表現出色，更曾贏過什麼獎項，跑出什麼時間等。

　　我們的組員也許被某些誇張的教練製造的假象影響，以為自己在某些小型比賽跑到前數名，贏得一隻小獎杯，便已經晉身跑步好手的行列。

　　為了讓他們有較合理的認知，我提供了一些公認的標準。10公里賽程的每公里均速低於4分鐘，可算快跑，4分鐘到6分鐘是健跑，6分鐘至7分鐘屬於慢跑，超過7分鐘便只計算為步行了。

　　實例是假如你10公里跑39分59秒或更快，可以算是快跑，40至60分鐘內跑畢10公里，這屬於健跑。60分零1秒至70分鐘是慢跑的速度，要是需時70分零1秒或更慢，便不是跑步，只計算是步行。

　　有些學員質疑為什麼70分1秒跑10公里便不能算跑步，我安撫他們說你跑1小時20多分鐘也可認為自己是快跑。事實上，某些牌子的智能手錶便訂下標準，假如未達要求的速度，手錶顯示的是步行的資料，而

並非計算為跑步。

一些組員並不認同我提供的標準，直至某日一位組員傳出一則關於日本大學馬拉松的訊息，他才向我表示驚嘆日本的大學生長跑水準如此超群。

在青山學院大學《選手一覽》中可見10位接力賽選手的10公里最佳成績，他們10人全部的10公里都能跑進29分鐘之內。我們10公里的香港紀錄是31分17秒。

在日本，每年1月的「東京箱根往復大學馬拉松接力賽」簡稱「箱根驛傳」是日本最矚目的馬拉松接力賽，它的人氣和矚目度甚至超過奧運會。

今年第92屆「箱根驛傳」，青山學院大學實現了兩連冠，在參與比賽的10個區中都一直領先，這隊馬拉松接力隊，一定是全世界最強的大學生馬拉松接力隊伍。

在有比較之下，組員們真實地了解自己的長跑實力有多普通，才知道我們可進步的空間有多大。

香港業餘田徑總會的「特別獎勵計劃」，只要是香港永久居民，在香港馬拉松的完成時間，男子少於3小時，女子少於3.5小時，均可獲港幣1000元。

我以上述獎勵計劃的時間作準則，針對香港的長跑水準編訂了4個組別：精英、高手、好手及跑友。

精英：

男子在32分30秒、女子在36分鐘內完成10公里。

男子在1小時13分、女子在1小時20分內完成半馬拉松。

男子在2小時30分、女子在2小時45分內完成馬拉松。

高手：

男子在36分鐘、女子在40分鐘內完成10公里。

男子在1小時20分、女子在1小時27分內完成半馬拉松。

男子在2小時45分、女子在3小時內完成馬拉松。

好手：

男子在40分鐘、女子在45分鐘內完成10公里。

男子在1小時27分、女子在1小時40分內完成半馬拉松。

男子在3小時、女子在3小時30分內完成馬拉松。

跑友：

所有能完成10公里、半馬拉松及馬拉松的運動員。

鼓勵、鞭策、推動、確立目標等都可以是上述標準的功能。而我也常要求組員們要於現在的組別上，再往上一級目標努力奮鬥。

假象三

自從轉用國產的智能電話之後，我時常收看到國內跑步網站的資料，無論國內或世界各地的跑步消息都非常充足，網站的資訊更新得很快，緊貼最新情況，相當實用，所以我不時會把資訊在我們群組傳閱。

有一次見到某國內跑團介紹他們教練，我現在只憑記憶嘗試大約寫出來。

教練：陳大文（假名）　　年齡：36歲

跑齡：8年

首次跑馬：2011年

經歷：已跑了10次全馬，16次半馬

最佳成績：馬拉松3小時45分

看到這些資料，我不自覺質疑這位教練年紀太輕、跑齡太淺，馬拉松比賽經驗實在太少，重要的是馬拉松成績也不佳。但我後來細想，教練並不是運動員，跑得快亦不代表懂得教，跑得多又是否可教得好呢？想來，我對這教練的質疑實在太過武斷了。

從未接觸國內長跑教練，我不知他們的水平。但香港近年因馬拉松效應，出現大量長跑教練開班授徒，這批教練的水平我卻心中有數。

一些教練接受訪問時便完全「露底」了，傳媒問他有什麼方法跑10公里可以有好些的表現，得到的貼士竟然是可以在起跑前「多做幾次深呼吸，儲多些氧氣吖。」

在此，我建議大家可立刻來多次深呼吸，看看能否儲多些氧氣。你吸了一口氣，如果不呼氣，肺部便沒有空間存放氧氣了，這只是二氧化碳堆積。在正常的大氣條件之下，呼吸出現不適，通常都不是缺乏氧氣，而是跟高強度的運動有關，人會感到很想呼吸，是因為肺部的二氧化碳濃度升高，跑步（運動）強度提高時，你想吸更大口氣，接著跑得更快，你便要盡快把肺中大量累積的二氧化碳排出。生理上並不可能儲多些氧氣，令選手在比賽可以跑快些。

又有資深教練指導學員時建議說「可以多跑幾個1K Tempo呀。」我有理由懷疑這位教練連基本跑步訓練種類都未能分清楚。

節奏跑（Tempo Run）的距離通常會訂在3至8公里間，或把時間設訂在15至40分鐘，初學者不宜過長。而每次800米至1200米已經屬於長距離的間歇跑（Interval）了。

上述資深教練亂出點子事件，全屬真人真事，均是從傳媒的訪問節錄。而這些教練們，都是跑齡不淺，而且馬拉松成績頗出色的人。

很多人覺得馬拉松跑得快，做教練也不會太差，這樣想法，又是一件假象害死人的事例。

一位朋友選馬拉松教練有一套獨特標準如下，我覺得頗有見地。在此分享一下：

1) 跑馬拉松要有一定水準，起碼能2小時45分。

2) 跑齡不能太淺，有15年或以上。

3) 跑馬拉松達一定次數，不少於24次。

4) 人品絕不能差，不能有犯罪紀錄。

5) 年紀不能太大，不能超過70歲。

6) 現時有一定跑步能力，12分鐘能跑2400米或更多。

7) 有一定專業知識，最少擁有2張專業運動教練證書。

*第5點並非年齡歧視，只是尊敬長者，已屆古稀可退下來休息。

一眾馬拉松教練們，如果在上述7項當中，有3項或以上未能達標，就應該盡力改善。

假象四

　　每逢大時大節或長假期過後，除了一些很自律的組員外，我們群組內大部分成員身體重量都會有所上升，跑步能力因此多少會下降。

　　不少人都會被一個假象誤導，我吃多了，只要跑遠點便可補數。亦有人過分依賴教練，變得胖了也沒關係，要教練操練時再用功一點訓練，便可瘦回來。

　　大家應該知道，一個真正跑者，需要長期訓練，亦必須養成良好的飲食習慣，這習慣為你提供合理的營養供應，避免胃部不適。

　　下列飲食基本守則應該遵守：

　　1) 適當保持空腹，假如訓練時間不太長，運動量也不太大，空腹運動是沒有問題的。

　　2) 進餐時間，在跑前1至2小時為佳。

　　3) 盡量吃得簡單，避免那些高脂肪及高糖的食物，並要有基本的碳水化合物。

　　4) 保持身體有足夠的水分，這很重要，除了幫助調節體溫之外，亦有助將身體不需要的廢料排出體外。

5) 注意飲食均衡，過多會導致肥胖，太少亦會令身體不適及營養不良。

6) 如果能戒掉垃圾食物，能讓你的訓練效果更佳。

教練的運動知識及經驗，可幫助學員少走一些冤枉路。

不過，你的決心、毅力、能堅持刻苦訓練才最重要，長跑路上，你才是主角，付出之後，任何好成績都是你應得的。

你可以感激教練，但教練並不需要不斷告訴別人，你教過的學生人數有多少、做出什麼成績、自己的學生有多出色，去炫耀自己的教學能力。希望跑手們不要被這些教練的言行污染你們清晰的思維。

造假一

2014年廈門國際馬拉松賽中，在上午8時開跑後，一名掛上14015號碼布戴著墨鏡的男子運動員跑了42分鐘之後，出現另一名身材較高同樣戴墨鏡的男跑手，用相同的號碼繼續比賽，而先前的運動員自動消失了。到了上午9時48分，14015號碼再次由第3位戴墨鏡的男子接力跑返終點，並奪得業餘組第2名。

有一間馬拉松攝影網站記錄了這次作弊的過程，大會把這3名「接力隊員」的第2名成績取消，並追加「2年內不准參加廈門國際馬拉松賽」的處罰。發生是次事件是因為很多跑友都知道大型馬拉松賽獎金豐厚，所以不時有作弊造假的情況出現，名和利都是人們犯法的誘因。

本港亦發生過類似事件，渣打香港馬拉松也曾經有兩人用相同號碼同場作賽。

全世界都知道作弊是錯的，但主角在多年後不時在受訪時，仍辯稱因為當時要照顧學生才會作出這樣的行為。

據聞，此君當年更曾經到總會與負責人爭論。假如傳聞是真的，總會最後只會吊銷其教練牌一年，那的確是便宜了他。

近年有不少影印號碼布在各賽事出現，亦有參賽者未能出席比賽，

便把號碼布給朋友代跑，這樣對正常參賽者並不公平，對賽會的運作及
保險事宜亦會構成諸多不便，所以懇請大家請勿做這些不當行為。

造假二

在某體育雜誌跑步專欄看到「話說1984年1月1日，我在深圳馬拉松以XXX成績完賽……」

一位跑友告訴我應該是1985年1月1日，那年在深圳才首次舉辦馬拉松賽比賽，換言之，1984年並沒有馬拉松在深圳舉行，他更立刻傳來一張1985年2月1日《奪標雜誌》的封面，附有內文一頁，以證其說。

公開發表的資訊，必須提供正確日期，不能隨便說一個自己認為是這樣但卻未經證實的。

再談一談關於深圳馬拉松的歷史，讓讀者們知道一些真實的資料及趣事。

1985年1月1日，廣東體委首次在深圳主辦國際馬拉松邀請賽，名稱是國際賽，邀請的全是中國選手。香港也獲邀，當年由必達體育會的成員代表香港出戰隊際賽。

當天上午7時正，180多名來自天津、上海、香港、澳門及廣東省各地區的運動員展開了42公里的角逐。

首先帶出的是上海選手邢土生，緊隨他的是天津的趙子良及王偉，

還有香港的梁樹明。20公里後，上海的徐錦明、潘益壽及天津的徐寶泉從後趕上，鬥至35公里時，天津的趙子良開始發力以強勢奪冠，時間是2小時30分24秒。香港的梁樹明跑出2小時35分2秒得全場第6位。

香港女子好手黃鳳芬做出個人最佳時間2小時58分28秒，獲得賽事女子冠軍。

隊際方面，天津隊以大比數領先贏得冠軍，香港隊僅以數分之微壓倒季軍上海隊。

1985年12月22日，是第一屆深圳馬拉松舉辦的日子，賽事吸引不少香港好手參加，比賽的吸引之處是賽道平坦，有利選手創造好成績。

記得比賽當日，大量香港跑手雲集深圳體育館外的起點處，賽事一開始，北京軍體院的連玉山便放出，他以33分35秒及34分9秒完成首兩個10公里，以無敵姿態勝出，最後成績是2小時28分24秒。亞及季軍由香港選手獲得，分別是吳輝揚及李嘉綸，時間2小時34分18秒及2小時34分46秒。

女子組方面，香港名將長谷川遊子用了37分40秒跑完10公里，在全無威脅之下，跑出2小時52分31秒奪標。亞軍亦是香港選手，由黃鳳芬以2小時59分46秒完成賽事。

第二屆深圳馬拉松暨廣東省馬拉松賽，在1987年1月4日舉行，因為是省馬拉松，所以吸引了廣東省內各縣市鄉鎮的長跑好手參賽，香港的運動員亦有踴躍參賽，筆者亦有出戰，更揭發了一樁造假事件。

當年的深圳已經是特區，相比國內其他市鎮的發展較為先進。我記得當時過關須填寫攜帶的貴重物品。

比賽開始沒多久，開始落下毛毛細雨，當跑入郊區時，四周都是小山坡，人煙罕見，感覺荒涼，幸好只是微雨，使空氣較清新。細微雨容易讓跑手肌肉變得繃緊，所以大部分跑手成績一般，當時冠軍是深圳的一名中學生錢招良，成績是2小時34分。

當年我剛在一個月前的澳門馬拉松跑了一個2小時48分的成績，而因為我的目標賽事定在3星期後的香港馬拉松，所以這場比賽只當是一次長課。那時候我的10公里成績已是個人最佳的35分45秒，結果尾段速度大幅下降，只能以3小時4分過終點。

雖然不是全力拼搏，但在折回點也有計算自己組別的名次，我參加的男子公開組，只有5名運動員跑在我前面，到終點時我卻排名第7，可能有人作弊沒過折回點，後來頒獎時第6名沒有出來領取獎杯。

回港後我審閱折回點的紀錄，發現第6名的運動員真的沒有跑到折回點，經電話確認，那作弊的運動員承認造假，被取消資格。第6名上升一級至第5名，我亦變成跑得第6位。

發放任何虛假資料都是不當行為，特別是提供一些歷史悠久的資訊，更須再三查證，造假作弊更是絕不容許的事。

虛假
資訊

今年我與跑步群組的組員一同參加渣打香港馬拉松挑戰組的賽事，這舉動可以令教練跟組員的互動更多，感受更深。

賽後要討論及分析的話題不少，我花了較多時間在網上，查看成績、看賽事照片、看賽事直播及重播，順便觀看了很多相關長跑的資訊。越看得多，我越時是不安，網上充斥著虛假資訊，「偽教練」及「馬後炮馬將軍」一大堆。

討論區更不時有人上載一些舊照片，某次有人上載了一張東區走廊跑那天的照片，有些「大哥」便興奮地回應，說那是1989年東區走廊長跑，實屬亂「噏」。東區走廊競跑的證書列明1984年6月3日，上世紀80年代東區走廊競跑只此一次，並無其他。

另外，某運動品牌製作了一系列長跑指導宣傳片段，製作認真，分類仔細，有熱身篇、呼吸篇、速度訓練篇、手部動作篇、腿部動作篇、伸展篇，甚至有強化肌肉訓練篇。

教練們各師各法，如何指導學員別人本不應多加意見。但由一位並非器械健體教練來指導學員運用重量訓練器械，則可能有反效果。一位瘦削的長者在鏡頭，大聲說要做20下，更指手要伸直等畫面，實在完

全沒有說服力。

我們指導初學器械健體的市民，會說每個動作8至12個RM，休息一會，按能力看看可做多1組或2組。RM是Repetition Maximum，即最大反覆次數。

除非十分特殊的情況，絕大部分動作都不會教市民把手伸直。因為肘關節一旦伸直，加上要推的重量，受壓會太大。20個反覆次數，做2組，每週3次訓練，不到一個月，這個伸直手的動作可令你手肘受傷了。

在網上發表任何言論，有人覺得不需負責，喜歡隨便嘩眾取寵，但漸漸大家便發覺謠言滿天飛，所以讀者們要懂得自行判斷。

嘩！
又跑到嘔喝！

最近數年，觀看香港馬拉松的直播及重播期間，印象比較深刻的，要算是看到爭標選手們鬥至嘔吐大作。

2015年首次見到特邀選手，在最後數百米高速衝刺期間嘔吐。

2016年再次見到奪標選手過了終點後嘔吐，連冠軍亦蹲在旁邊嘔。旁白傳來：

「嘩，又跑到嘔喝！」

「因為佢爆完之後出乳酸呀嘛。」

我聽到一直有主持不斷提著運動員出乳酸。乳酸這話題值得討論，在我任教的各類跑班當中，不論是社福機構舉辦給智障人士參加的跑步訓練班，康文署接受市民大眾報名的長跑班，又或是任教了數年，當中亦已有組員在馬拉松中能跑進3小時之內的南區長跑會快跑組。訓練期間，見得最多的就是，在訓練接近結束，學員們的運動能力下降，越跑越慢。

我們跑步或是作其他運動時，肌肉需要氧氣比平時大增，劇烈運動時可以增加20倍之多，運動中的肌肉會在新陳代謝之下產生乳酸，當乳

酸（在肌肉及血液內）積累過量時，因肌肉和血液的酸度增加，肌肉的活動會受到抑制，於是肌肉便不能有效地收縮，運動強度便會下降，甚至要停下來。

特邀來港跑馬拉松的選手，都具備世界級實力，最佳成績2小時零6分這種頂級水平也有，他們當然已受到訓練至有能力全程以高速來完成比賽。

不過，每名選手的狀態、傷患困擾、決心、意志力、對賽道的熟識、對天氣的適應、對賽事的戰略部署及臨場發揮都各有不同。相同水平的跑手，前35公里基本上會跑在一起，鬥至賽事末段，在上述各因素影響之下，後來必定是從一大群選手，鬥剩數名，最後只得兩位爭奪錦標。

選手們在最後2公里開始加速應戰，假如他當天狀態不如人，加速後跟不上別人的高速，乳酸濃度超過身體可支持的臨界點，運動能力下降，便會被其他選手拋離，爭標便無望了。

鬥至最後的兩位選手，大家同樣狀態大勇，奪標的意志超強，因為冠亞軍的獎金相差很多。他們此刻定必拼盡，腎上腺素飆升，但由於已超過身體可負荷的極限，人體產生應激反應，便會出現嘔吐的情況。

綜合上述，大家應知道所謂「出乳酸」，是指運動員受乳酸影響，運動能力下降，在賽事末段跟不上領先選手被拋離。

跑至嘔吐是拼搏至超過身體當時極限，選手消耗太大，腎上腺素飆

升，血液流動到腸胃，人體產生應激反應的生理現象。

另一個說法是，乳酸及嘔吐都是人體的保護機制，身體告訴主人要減低運動強度，被免過勞受傷。

假如未經合理訓練，既不懂自身已經發出的警號，又因快到終點而勉強加速，結果很可能是在終點前倒下。

大家如果真正喜歡馬拉松這項運動，知道這些運動常識是有需要的。運動員當然要努力訓練，但教練的責任亦十分重大，他們一定要教授這些正確運動知識。

涉嫌
虛報一

去年在網站「安徽網訊」看了一則消息，但我個人並不相信這樣的消息。

網訊內提及安徽省委舉辦了2015年安徽高校「走下網絡、走出宿舍、走向操場」系列活動，當中有一個名為「歡樂盛夏跑步季」。

其中一位周姓女生憑堅強的毅力，在77天之內跑了3000公里，這些數據被軟件記錄下來，並發佈以後，這位周同學便成了高校學生中的賽跑冠軍了。

周姑娘告訴記者，知道這活動後立即報名，並表示把跑步視為樂趣，活動結束，她的體重由47公斤減至43公斤。

她說參加這項目是對自己毅力的考驗，堅持鍛煉可保持好身體，她每天在學校跑2、30公里，放暑假回到老家後，一天最多跑80多公里。暑假一共跑壞了兩對跑鞋，平均每兩天跑壞一對襪。

她表示最後半個月，基本上都每天跑6、70公里，整個活動平均每天跑近39公里。站上最高領獎台時，她很激動。

在比賽這77天周姑娘報稱跑了2964.81公里，資料顯示她只有1米

52，圖片可見一位圓潤的小姑娘，身穿便服而並非跑步裝束，腳踏一對起碼兩吋厚的鞋而非跑鞋。作跑步狀時，左手明顯大幅超過中線。

看到照片之後，我不禁懷疑這女子能不停地跑上5公里嗎？她在學校每天跑2、30公里？賽事後半個月還要每天跑6、70公里？

事實不只我，網民亦有大量質疑，說她把計步器綁在狗身上，自己去打牌。亦有質疑她每天平均跑39公里，怎會胖成這樣？

周姑娘成了跑圈紅人之後，除了大批網民質疑她虛報之外，亦引起不同討論。很多人有興趣知道大家如何評價這一新聞。

有人在網上找一些真正長跑圈內人，用一些有份量的文章來分析。其中一篇名為〈淺談現代國內外中長跑訓練方法〉的節選：分別介紹了雲南、遼寧、山東、內蒙、青海及天津為代表的訓練方法。

我得知跟我同一年代的長跑名將的訓練方法，這些國內高水平的運動員，每週最高跑量300公里，假如能堅持11週又不出現過度訓練，也才3300公里。

假如把每週跑量作合理調整，各地的11週訓練里數分別為：1430至1760公里、2200公里、1320公里、2310公里及1980公里，其中因青海那區未提及每週訓練量，省略了該區的估算。

有一篇載自期刊《體育科學研究》的〈我國優秀馬拉松運動員的訓練特點〉可看到，我國的國家級男子馬拉松運動員一週訓練最高跑量為203.2公里，11週都保持這個量，能跑2235公里。

國家級女子馬拉松運動員一週最高訓練量為180公里，11週都保持這個訓練量便會跑1980公里。

有一篇文章亦提及我國女子馬拉松運動員的「較大負荷週」訓練量在160至250公里，11週都保持也只能跑1760至2750公里。

發表這篇文章分析的作者，在最後補充，說為免人誤解，列舉不同數據並非絕對否定這女生11週跑了2964公里的可能性。

他亦同意，11週每天跑不到40公里，只要慢慢來，大不了用如散步的超慢速度，也能搞定。

但學生的主要任務是學習，一天花上大量時間在跑步上，又沒有專業運動員的營養、醫療和恢復保障方案，是否應宣傳和鼓勵這種做法，便值得深思。我跟多數網民一樣並不相信此女子，亦絕不認同在任何場合發放虛假資訊。

涉嫌
虛報二

　　國內地大物博，也許大家會認為有虛報事件絕不出奇，甚至覺得他們沒虛報才不正常。

　　已經沒有印象是那一期的某本體育雜誌，其中一篇內容是讀者提供，稱她獨自一人（自稱是首名香港人）花了不知多少天，環繞台灣跑了一圈。

　　這位讀者亦提供了數幅照片，計有手拉車、在食店、舊跑鞋、一些風景照⋯⋯總之是一些並不能代表他有環台灣跑了一圈的所謂「證據」。

　　看過那篇報導後，我只會懷疑一個人在沒有支援下，如果真的環台灣跑一圈有多危險？

　　他為什麼不找台灣超馬協會的跑友協助呢？台灣有大量喜歡跑超馬的人，他們都是熱情的馬拉松發燒友，一定會盡力支持這長跑友人，並以能參與這盛事為榮。

　　我亦很有興趣想知道，刊出這篇專題的那本雜誌，是否收到什麼有關運動的資料也會刊登，編輯不會審查這些資料的真確性嗎？

　　其實馬拉松跑絕非紙上談兵，大家切勿輕視超級馬拉松的訓練，真正實行時亦絕不能在沒有支援之下進行。

以陳盆濱為例，他是登上美國《戶外》雜誌封面的第一個中國人，他在南極100公里極限馬拉松中，以13小時57分46秒的成績奪得冠軍。同時也是世界第一個完成「七大洲極限馬拉松大滿貫」的極限跑者。

2015年陳盆濱參與了「挑戰100」這項目，從廣州的星沙公園出發，每天跑1個馬拉松，今天的終點便是明天的起點，每天一位陪跑嘉賓，100天完成100個馬拉松。

2015年7月10日，他在北京五棵松體育館完成「挑戰100」這個壯舉。

陳盆濱表示，這次的挑戰是在國道上跑，並非封閉了的馬路，在車來車往之間，一定要考慮安全問題。而且他們兩三天便要換一間酒店，他們的團隊有30多人，單是換酒店都是很困擾的問題。另一問題是人多時病菌容易傳播，在賽事開始沒幾天，就有團隊成員把感冒傳染了給他，對表現造成不少影響。

一位極限馬拉松的冠軍級人馬，除了體能及長跑超凡實力之外，舉辦大型馬拉松活動，單是一支援團隊也要數十人。所以，別天真地相信有人說跑極限馬拉松「只要有信心有毅力，什麼困難也可以克服」這些話，任何成功的背後，除了信心毅力之外，一定要下過無數苦功，經歷不知多少困難及障礙。總結以下兩句：

別輕易相信，別人說得天花亂墜的說話。

要認真堅持，自己不斷刻苦耐勞地訓練。

虛偽

為了樹立一個好教練的形象，我在跑步群組的發言，時常都傳送一些對自己有利的資訊。

記憶之中，傳送過的有自己的：較佳時間的馬拉松證書、首次做「十三哥（Sub 3）」的照片及號碼布、任教健身室簡介會時在器械前的自拍照、未出版的新書封面照片、時常借故提及從前較佳成績，數之不盡。

直到有一天，因為良心發現，我不想自己過分虛偽，開始不再刻意隱瞞自己較弱的一面。

組員們便可以看到我：跑半馬要超過2小時、跑步時摔倒、練速度時跑第一個800便拉傷大腿等丟臉的事。

我接觸不少稍有經歷，亦有年紀不輕的長跑教練，可能他們要保持形象，很多時都有意或無意之中忘了自己較差的那些部分，只喜歡向學員提及風光的一面。

有些教練把自己的PB報快些少，比我收集的紀錄快2分鐘。有人自稱曾跑過什麼時間，只是他自說自話而已。亦有人表示跑馬拉松賽從未超過3小時，而我記得在他初出道時，還有他年紀大開始退步時，都有跑過3小時以外的成績。

也許他們好像覺得那些紀錄是多年之前的事，沒有人會記得，也沒有人會查根問底似的。

　　人很多時因為活在別人的指指點點之下，有些時候生怕別人反感，有些時候怕影響形象，或是涉及自己利益，就會選擇說一些並非事實全部的話，所以我必須時刻警剔自己。

馬拉松
備戰提案

決定
參加比賽

2016年，渣打香港馬拉松踏入20周年，並獲得國際田徑聯會認可為金級道路賽事。

儘管我已經有8年沒出戰42公里，而近年的體能亦明顯下降，更不時受腿部傷患困擾，但經認真思考及詳細分析，我仍然決定參加這項比賽，以支持本港長跑壇這一大盛事。

雖然一早知道訓練會十分艱苦，亦有足夠心理準備要面對重重困難。可是到了真正參賽時要面對的阻礙仍舊接踵而來。

先是打算通過跑會優先報名竟然被拒，後來是訓練時間常被阻、身體的恢復未能跟得上訓練、進度不理想之下壓力過大……

下面的章節詳細列出我備戰這數月所進行的訓練計劃，以及實際操練情況，其中包括身體實際狀況及心理上如何糾結。

讀者也許會從中找到一些共鳴，亦有機會去判斷筆者某些決定是否明智，甚至在冷靜的情況之下，你的決策可能會跟我完全不同。

不過，這正是馬拉松精彩絕妙之處，有待大家各自尋找合適自己的方法與取向。

訓練
計劃

　　從2015年開始，渣打香港馬拉松提早了一個月舉行，這對於欲創出好成績的跑手是有利的，因為他們可避了農曆年要大吃大喝，或是大量應酬而嚴重影響操練。

　　我原本計劃從3月開始訓練，3至5月是基礎期，6至8月為質量期，9、10月進入強化期，11及12月是調整期。

　　可惜我的教授游泳工作黃金期是7月和8月，這兩個月早、午、晚都會有游泳課堂，這期間半點時間也很難擠出來練跑，訓練計劃被迫作出改動。

　　新的訓練計劃是，3至6月為基礎期，9月至10月中這7週作質量期，10月中至11月尾的6星期是強化期，12月至1月中要訂為調整期。

　　基礎期比較輕鬆，每週4次長跑，只練均速跑及輕鬆跑，讓身體建立可以跑很遠的能力。

　　質量期開始每週訓練5次，包括速度課、節奏跑、恢復跑、均速跑及慢長課。這階段的訓練照顧到跑速，亦訓練了速度控制能力及長跑的耐力。

　　強化期是針對馬拉松比賽的重要一環，每週練習4次，要有均速跑、

節奏跑、恢復跑及慢長課。

這階段的節奏跑盡量以馬拉松比賽的速度進行練習,慢長課起碼有3次超過30公里的訓練。

調整期要讓身體好好休息,盡量恢復至最佳狀態來迎戰大賽。

這階段每週練4次,包括均速跑、節奏跑、恢復跑及慢長課。這階段的節奏跑仍然以預算的馬拉松比賽速度進行練習,訓練量可減少,慢長課同樣要減里數。

訂了訓練計劃的大方向,還要訂立馬拉松目標成績,什麼完賽時間最適合現在的我呢?

2008年的香港馬拉松,我花了4小時51分跑畢全程。當年在賽事尾段因為觸及了右腳的舊患,韌帶劇痛,所以最後6公里只能步行。

8年之後我可以跑出什麼時間呢?

2009年我只跑半馬拉松,之後4年更改為只參加10公里。我雖然並沒有停止練習跑步,亦有決心會很認真地訓練。但我比2008年已經年長了8歲,體能亦明顯下降不少。無論訓練計劃有多好,7、8月這兩個月的停操日子實在太多,身體因長時間授泳的疲勞,一定嚴重影響訓練。

訓練大打折扣,心急之下,速度和量也難控制得好,受傷風險便很高。

一旦受傷,完賽也變得十分困難。

唉!我真的覺得很難!還是先暫定用3小時49分來完成這場賽事好了,一定要努力!

預算與實際
訓練次數的
偏差

按照原訂訓練計劃,首4個月基礎期共跑69次,質量期6週要練34課,強化期需跑32次,最後的調整期也要跑27回。

紀錄中可以見到實際訓練的次數跟計劃相比,大幅落後於原來預算。

	月份	預算訓練次數	實際訓練次數
基礎期	3月／2015	17	11
	4月／2015	18	15
	5月／2015	17	16
	6月／2015	17	16
質量期	9月／2015	22	10
	1-17／10月／2015	12	6
強化期	18-31／10月／2015	8	7
	11月／2015	24	9
調整期	12月／2015	19	9
	1-16/1/2016	8	5
	總計	162	98

基礎期是最輕鬆的,只需每週跑4次,實際跟預算的訓練相差不大。

質量期在9月至10月中,當時仍要出席授泳課堂,又要拖著疲憊的身軀進行訓練,所以只能完成約一半的預算訓練。

強化期是最辛苦的操練，更因傷只能勉強完成約5分之2的計劃訓練。

　　調整期應該是整個訓練計劃最開心的一期，可惜之前的訓練因傷做得很差，這期訓練也絕不開心，亦跟預算相差頗多。

基礎期的訓練（順利完成）

2015年3月我開始了針對2016年香港馬拉松的訓練。

日期 2015年3月	地點	跑距 （公里）	時間	每公里均速
6	深水灣	6	33分46秒	5分37秒
9	水塘	7.5	43分33秒	5分48秒
13	深水灣	4	22分55秒	5分43秒
16	水塘	6	35分56秒	5分59秒
18	水塘	6	35分13秒	5分52秒
20	深水灣	5	27分13秒	5分26秒
23	水塘	6	35分13秒	5分52秒
25	水塘	6	35分58秒	5分40秒
27	深水灣	4	19分52秒	4分58秒
29	水塘	7	38分42秒	5分31秒
31	水塘	10	54分59秒	5分29秒

4月	地點	跑距 （公里）	時間	每公里均速
2	水塘	10	54分30秒	5分27秒
4	水塘（越野）	6	36分32秒	6分05秒
7	水塘	10	54分15秒	5分25秒
9	水塘	10	54分31秒	5分27秒
12	水塘	10	54分31秒	5分27秒

14	運動場	3	14分05秒	4分41秒
16	水塘	10	55分34秒	5分33秒
17	深水灣	8	42分37秒	5分19秒
19	水塘	10	54分21秒	5分26秒
21	水塘	10	55分16秒	5分31秒
23	水塘（越野）	6	34分57秒	5分49秒
24	深水灣	8	42分33秒	5分19秒
26	水塘	11	1小時00分22秒	5分29秒
28	水塘	11	1小時01分40秒	5分36秒
30	水塘（越野）	6	35分31秒	5分55秒

5月	地點	跑距（公里）	時間	每公里均速
1	水塘	12	1小時04分17秒	5分21秒
3	水塘	12	1小時04分32秒	5分22秒
5	水塘	10	54分58秒	5分29秒
7	水塘（越野）	6	36分21秒	6分03秒
8	深水灣	8	43分36秒	5分27秒
12	水塘	15	1小時28分26秒	5分57秒
14	水塘	6	38分04秒	6分20秒
16	跑馬地	2	8分10秒	4分05秒
15	深水灣	8	43分42秒	5分27秒
18	水塘	14	1小時17分28秒	5分32秒
20	逸港居	8	39分06秒	4分53秒
22	深水灣	8	42分53秒	5分21秒
24	深水灣	11.5	1小時00分58秒	5分18秒
26	水塘	12	1小時02分53秒	5分14秒

28	水塘	11	1小時02分17秒	5分39秒
30	跑馬地	5.5	27分38秒	5分01秒

6月	地點	跑距(公里)	時間	每公里均速
2	水塘	13	1小時12分48秒	5分36秒
4	水塘	12	1小時06分35秒	5分33秒
7	深水灣	10	54分03秒	5分24秒
9	水塘	16	1小時29分08秒	5分34秒
11	水塘	10	56分41秒	5分40秒
14	水塘	12	1小時08分34秒	5分42秒
16	水塘	12	1小時07分18秒	5分38秒
25	水塘	12	1小時04分53秒	5分24秒
28	水塘	16	1小時30分52秒	5分40秒
30	水塘（越野）	10	56分44秒	5分40秒

在基礎期的訓練時，已經習慣了用每公里5分半左右的速度奔跑，這幾個月的訓練令我對比賽信心稍增，身體也能適應這種訓練強度。

質量期（訓練未如理想）

在質量期的訓練日子，雖然只有24次授泳課堂（54小時），健身課堂有6次（14小時），跑步課堂16次（29小時）。

這些不定時的工作日子，對我的跑步訓練頗有影響。

9月	地點	跑距（公里）	時間	每公里均速
1	水塘	10	58分24秒	5分50秒
3	水塘	10	57分41秒	5分46秒
6	水塘	10	56分33秒	5分39秒
8	水塘（越野）	8	58分30秒	7分18秒
10	水塘	800×4	*拉傷了	
15	水塘	8	45分13秒	5分39秒
17	水塘	9	54分35秒	6分4秒
19	水塘	10	58分42秒	5分52秒
22	水塘	8	50分16秒	6分17秒
26	運動場	5.6	29分9秒	5分12秒

10月	地點	跑距（公里）	時間	每公里均速
6	水塘	8	49分49秒	6分13秒
8	水塘	10	1小時1分27秒	6分8秒
10	跑馬地	10	1小時19分12秒	7分55秒
12	水塘	13	1小時23分48秒	6分26秒
14	水塘	16	1小時36分26秒	6分1秒
16	深水灣	13	1小時18分39秒	6分3秒

我不能安穩地專心訓練，在9月10日的800米速度訓練那天，因為過於心急提速，在首個800米已經因跑得太快，而拉傷左邊大腿的股四頭肌，之後只能捱多3個800米，並且跑得還要一個比一個慢。

　　假如傷勢不能盡快康復，這次馬拉松想以目標時間跑畢全程也很困難了。

強化期（訓練完全失敗）

　　強化期原本是整個訓練計劃最辛苦，跑的里數也需要最多。可惜在上一個階段表現差勁，特別因心急在速度課拉傷了大腿。

　　雖然事後已積極療傷，停練4天，加上冰敷、按摩、艾灸及正確吸收蛋白質以利肌肉的復修，無奈傷勢的康復仍舊未如理想。

　　這次馬拉松賽的後期訓練，將完全被打亂，一切計劃，什麼節奏跑、速度課、慢長課都要按腳傷康復進度來練習，只能在傷與痛中糾纏了。

10月	地點	跑距（公里）	時間	每公里均速
18	水塘	18	1小時51分13秒	6分10秒
20	水塘（越野）	13	1小時32分9秒	7分5秒
22	水塘（步行）	10	1小時45分27秒	10分32秒
25	水塘（步行）	19	3小時20分28秒	10分33秒
27	水塘（步行）	12	2小時5分12秒	10分26秒
29	水塘（步行）	12	2小時6分33秒	10分32秒
31	水塘（步行）	14	2小時19分29秒	9分57秒

11月	地點	跑距 (公里)	時間	每公里均速
2	水塘	12	1小時10分9秒	5分50秒
4	水塘	14	1小時26分40秒	6分11秒
6	水塘	16	1小時32分52秒	5分48秒
11	水塘（步行）	12	2小時4分25秒	10分22秒
13	水塘	11	1小時10分3秒	6分22秒
14-22	完全休息			
23	水塘	10	1小時4分10秒	6分25秒
25	水塘	13	1小時21分54秒	6分18秒
27	水塘	16	1小時39分44秒	6分14秒
29	水塘	21	2小時10分56秒	6分14秒

不能認真休息，傷患斷斷續續的困擾著我，強化期開始了3次訓練之後，我要改為步行。為什麼要選擇步行？由於我是游泳教練，游泳課堂教水，其間對我來說已是水療。

假如以6分30秒跑1公里的速度跑步也感痛楚，那我便以10分鐘每公里的速度來步行，以雙腿不感痛的速度來累積里數。

在10月份步行了5次，11月份步行了1次，再跑仍感不適，結果我完全停止操練足足9天。

強化期的訓練可算完全失敗，我決定了參加這次20周年的香港馬拉松，當然不能明年再來，訓練計劃需要再次改動。

調整期的訓練，以雙腳能支持，又不加重腳傷勢的運動強度作基準，而訓練亦只是以完成賽事為目標，完賽時間下調至4小時30分鐘。

調整期（謹慎樂觀地完成）

　　調整期的訓練在惶恐的心情之下進行，卻反而比想像中好一些地完成。

2015年12月	地點	跑距（公里）	時間	每公里均速
1	水塘	16	1小時40分4秒	6分15秒
3	水塘	19	1小時58分16秒	6分13秒
8	水塘	20	2小時5分28秒	6分16秒
10	水塘	16	1小時37分2秒	6分3秒
17	水塘	16	1小時42分52秒	6分25秒
20	水塘	24	2小時32分2秒	6分20秒
24	水塘	13	1小時20分13秒	6分10秒
27	水塘	30	3小時18分3秒	6分36秒
31	水塘	13	1小時22分33秒	6分21秒

2016年1月	地點	跑距（公里）	時間	每公里均速
3	水塘	25	2小時53分28	6分56秒
7	水塘	18	1小時51分51	6分12秒
10	中灣	16	1小時36分12	6分0秒
12	水塘	13	1小時14分16	5分42秒
14	中灣	13	1小時15分53	5分50秒

　　賽前2週，腿部傷患也許已適應每公里6分鐘的跑速，最後3天的均速練習是近期比較自然的訓練。相信是我心理上已放開了，亦明白緊張只會帶來壞的影響。

　　整個訓練計劃已完成，現在傷勢未有惡化，要做及能做的已盡量做好，一切便要看比賽時的發揮了。

作戰
實況

訓練已經很不理想，比賽日的天氣也要對參賽者增加一重考驗，天文台預告馬拉松比賽日會有雨而且天氣寒冷。

我在12月31日練跑時摔了一跤，左手掌擦損，傷口很深，右手腕也扭傷了，至今發力仍忍忍作痛，這意外令我暫停了每週3次，每次半小時的體能訓練。

濕滑的賽道是我抗拒的，因為要加倍小心應付這場比賽，我把壓縮衣、臂套、腳套等裝備都盡出。

雖然已有多年參加馬拉松比賽的經驗，這一回卻是我首次戴著腰包，內藏智能電話及八達通，並為了支持環保，全程也袋著可摺疊雨衣來跑這一次馬拉松。

起跑時已經有雨，在彌敦道還能輕鬆控制跑速，並趁有氣力時自拍了一張照片，後來雨勢密，我亦要專心作賽，把手機放入膠袋藏回腰包內，全情投入比賽當中。

首10公里剛好在預算的1小時之內完成，期間見到有選手滑倒，對我心理造成少許壓力。

這數月的訓練都是10公里後腳痛便出來騷擾我，今天也不例外，我只好把注意力集中到要完成賽事，要控制好段速，不能滑倒，也嘗試看

找不找到隊友。

雨勢時大時小，我亦漸漸跑進了近似機械的模式，只知不斷驅動雙腳慢慢前進。

我不時要除下眼鏡，抹去鏡片上的霧氣。但想對疲倦感拒諸門外，這當然不可能，而且因為十多天沒有做體能訓練，更令腰酸提早來襲。

前半段還能保持6分鐘之內跑1公里的速度，我以2小時零4分過半程處。在21公里之後那補給站，我為賽事尾段預先吃了1段香蕉及1包朱古力。

從半程至西隧這段賽道，我掉速掉得比較多，要以超過6分半鐘1公里的速度前進。其間為補充身體流失的礦物質，我喝了多包運動飲品。

跑過30公里之後，跟半馬拉松的選手匯合，賽道變得比較擠塞，這時我已累得見到具吸引力的跑手超過我，我也沒有力可以輕微加快兩步了。

一如所料，最後12公里是最大挑戰，從跑入西隧開始，我已有些少失控，雖然很努力往前跑，雙腿感覺好像拖著一塊鉛似的沉重。

回想訓練期間，腳痛也堅持以步行代替跑步，就是預計到賽事尾段會遇到這情況。

調整期的鍛鍊發揮作用，西隧至上環這段魔鬼賽道並沒有把我擊倒，我仍能以7分鐘多一點的每公里平均速度慢慢跑往終點。

在灣仔碼頭附近，我被一位大叔從後超過，他竟然十分不禮貌地頂著我疲憊的身軀超過2秒，唉！但我亦沒有體力跟他對抗！

賽事末段數公里，在大量半馬跑手陪同，我們互相以龜速追逐之下完成。我看到馬師道天橋上41公里的賽程牌，最後1200米我以7分43秒完成，衝過終點時，跟以往完賽一樣，開心至極。

真沒白費多個月來的苦練！

附錄

跑步群組教練
的說話

我在南區長跑會出任「跑快D組」的教練一職，已經有6年時間。

我在通訊軟件上建立了一個跑步群組也已超過兩年，組員們利用這個平台，互通跑步資訊，非常方便。

每逢香港馬拉松期間，特別是賽前兩星期開始，網上便可找到萬千種相關資訊。

有一位教練竟然在網上說：「馬拉松賽前還可以吃一個杯麵。」心想：嘿！杯麵高鈉、高脂肪，還有增稠劑、抗結劑，林林總總的色素及調味料。

吃了個杯麵後跑馬拉松，運動員很大機會覺得胃部被「頂」實，又口渴。比賽的速度相信不會因為杯麵而變得太慢，但跑不了多久，應該會想作嘔了。

負責任的教練，應該向學員提供正確的運動知識，學員亦不能太過盲從，教練說什麼，也應該加以思考。

下面這一章節，節錄了我在「跑快D組」通訊軟件群組對話，從2015年12月20日至2016年1月22日，專門針對香港馬拉松所發放的訊息，其中有不少對參加馬拉松的跑手極具參考價值的資料。

今天是渣馬前，倒數第 4 個星期日，即還有 3 個星期日可以練 LSD。

我們群組有超過 10 人跑「全馬」，但睇大家所練里數，都不太樂觀。

未來這數週除了早睡之外，連間歇跑也要用計劃跑馬速度快 5 至 8% 來練習。

舉例你要 Sub 3，即平均每公里 4 分 15 秒，便要跑每公里 3 分 50 秒至 4 分 2 秒左右。

節奏跑則是用計劃正式跑馬拉松的速度跑 8 至 10 公里啦。

大家要盡最後努力了。

下午 4 時 27 分

渣馬要食 Power gel（能量啫喱）的組員，最後這兩次長課就要揀定食邊隻好啦，不要比賽日才試新食物。

下午 10 時 18 分

我想提醒那些有按訓練計劃，循序漸進地加操的組員。沒足夠訓練者別忽然一次過跑 3、40 公里。

不夠里數不用刻意在這兩星期狂加操，下次認真有時間再練好一點至鍊啦。

下午 10 時 25 分

2015 年 12 月 28 日

大家決定用什麼速度跑馬，可用最近 **30** 公里的長課作依據。

舉例：我用 **3** 小時 **20** 分跑了 **30** 公里但超辛苦，我便要把完成時間調整慢些，也需要預 **3** 小時 **50** 分完成。如 **30** 公里練時能以 **3** 小時 **20** 分輕鬆完成，圖表的目標時間多數能達（或更快）。

上午 **10** 時 **21** 分

未來這廿天開始減少跑量，注意身體保養及營養補充，好好休息。

每週要用目標時間的配速（或快些少）跑 **10** 公里、**8** 公里一次（或最多 **2** 次），長課唔使太長（**20** 公里左右夠了）。

賽前準備越好，成績不會差的。努力！

上午 **10** 時 **32** 分

2015 年 12 月 29 日

跑完好疲倦，休息完便好了，這完全沒問題。

跑完又倦又痛，第二日都還有痛，就要注意你的傷患，應酌量減訓練里數及速度。

跑完痛極，如果持續 **2**、**3** 日唔好，一跑又再痛，應該立即停練，一定要去睇醫生。

上午 **8** 時 **22** 分

2015 年 12 月 30 日

馬拉松以均速來比賽最穩陣，理想的是後半程較前半段快。

上午 10 時 40 分

2016 年 1 月 2 日

這兩個星期日可以試穿跑馬的鞋同襪來練，可習慣吓，用埋戰衣更好！

下午 7 時 2 分

2016 年 1 月 5 日

賽前要減量，按自己過去訓練距離，作適量調減（講緊每週跑到 80 公里以上的組員）。

要有好成績的組員便要做以下兩項：擬訂策略＝賽前決定戰略。

最常用有三種：

1）目標要超越自己先前的成績。

2）目標訂在超越預定時間。

3）目標訂在相近對手，要超越對手。

設定配速＝要確保能在預定時間內完成。

應規劃好全程（不同分段）配速，還要考量各路段的地勢。如曾跑過賽道，更可在腦中預測／想像自己跑到那處會是什麼時間，在腦中預賽一次。

這兩週有空，試吓諗諗上述兩項。

上午 10 點 5 分

為何要減訓練量
1）減少訓練後的疲勞
2）讓肌肉修復
3）儲存肝糖
4）降低受傷風險
練得未夠的組員可照減量，出來的效果不會太好，反而心理會有少少作用。
跑全馬要練成年㗎，你勤力訓練，還要認真部署及實踐，付出越多，成績才可越好。
我只寫 4 個減量的原因，還有增加紅血球量來提升有氧能力啦，增加白血球量來強化免疫系統啦。生理上每個人都如此，大家勿太困擾，練得七七八八了，這兩週要搞好個身體迎戰，保持適量訓練，注意營養吸收。

上午 10 時 38 分

2016 年 1 月 8 日

我從來沒有帶補給品，**20** 公里後的水站多數有蕉及朱古力提供。

上午 9 時 36 分

2016 年 1 月 9 日

尋晚有組員建議我帶些少 **Energy Bar** 或餅乾，否則 **30** 公里後可能肚餓。
人在運動時，運動中樞神經處於興奮狀態，對消化

系統的活動加強了抑制。此時不適宜進食，所以你一定唔會見到前列選手在途中進食。

以為吃了什麼什麼便有力，依賴吃乜便不抽筋，便有點本末倒置，應該要有充足的訓練，賽前一段日子有針對性飲食習慣。

今年我也一如以往，不帶食物了。

大家按自己習慣做好了。

預祝跑得好吖！

上午 7 時 34 分

2016 年 1 月 10 日

半馬攻略

設訂配速：要先規劃好「全程的配速」。

計算配速：用預定完成時間／距離＝速度。

比賽日實戰：

1）開賽前先完成既定的熱身程序，要維持穩定的起跑步調（別太快／慢），跟一個稍優（記得只是稍優好了）的對手會有激勵作用，如跟一個慢的多數會被拖慢。

2）關鍵賽段，通常中段是最難熬的，不要懷疑自己的策略，盡力維持。

3）最後關頭，如確實執行策略，應能作戰至尾，最後可以毫無保留地衝過終點。成功！

有統計穿紅色運動服者的完成率比其他色平均高 **10%** 呢。

下午 6 時 21 分

2016 年 1 月 11 日

在我任教的某跑班其中一位女仕，跑姿十分麻麻，慢慢跑便以 4 小時 20 多分鐘完成馬拉松，另一位壯漢練得很勤，超認真付出很多時間心力，反而跑 3 小時 50 多分鐘？。

原因是女仕輕鬆，壯漢緊張。

牛頓第三定律，反作用力等於你加任何力量於一物，便有同等力量反拉。

昨晨跑淺水灣一轉，遇到超過十位組員，我帶著耳筒，他們在我身邊經過，竟仍被我聽到沉重的腳步聲，如果能放輕啲，成績必有很大進步，組員要注意。

上午 10 時 29 分

馬拉松倒計時

最後 1 週＝這週跑量一定要減少，現在需要休息及保養，別讓自己病倒，可順便修剪腳甲（不要賽前一日來剪）。

今週以輕鬆跑為主，要出較快時間者，在星期三可以你預算的馬拉松均速來一課 7 或 8 公里的訓練。本週要進行多些伸展運動，要有更多睡眠和休息（可常將腳放高）。

注意豐富的營養補給，賽前 7 日減少攝取澱粉質，星期四開始吸收多些碳水化合物，但別太過分，如吃太多會增磅。

星期六全休，不要太興奮而去衝目標幾公里。

下午 12 時 21 分

我唔叫你們去散碳了，有練得勁的，今日跑慢長課，耗盡體內碳水化合物，遲兩日再勁吸碳，但我們組未必適合。不過阿安叔你不要現在儲碳呀，星期四才開始。

下午 12 時 57 分

2016 年 1 月 12 日

星期二、三盡量少吃澱粉質食物（有人甚至不吃），可吃些瘦肉（如魚、家禽、牛仔肉）、芝士、蔬菜等，多喝沒甜味的飲品。記住唔好飲凍飲，亦不喝汽水了。
減低運動量（別又去踢波又去行街），因上星期的長課及這兩日沒吸收澱粉質，身體要燃燒脂肪作能源。
星期四可大量吃澱粉質食物，小心控制份量，每份子糖就有 2 份子水，所以吃太多可能會增磅。
星期六能全休息便別太多活動了，這幾晚一定一定要早睡。

上午 7 時 39 分

半馬及 10 公里這些賽程，一般不需「儲碳」行動。

上午 8 時 15 分

賽前保暖十分重要，方便雨衣可以遮風擋雨，起跑後沒多久，身體適應後，可棄於路旁垃圾筒。

下午 1 時 49 分

據說 2 根香蕉可以提供維持 90 分鐘劇烈運動的能量，這是很多運動員都愛吃香蕉的主要原因。

香蕉含有蔗糖、果糖和葡萄糖三種天然糖份，富含蛋白質、碳水化合物、鈣、鐵等礦物質以及微量元素鉀、鎂等。

香蕉容易在短時間內直接轉化為能量，補充運動員機體所需。

睇完資料，如你對香蕉並不敏感，食蕉好過食 gel 啦。

下午 5 時 11 分

2016 年 1 月 15 日

一個馬拉松訓練計劃，最開心就係賽前一週。又可以跑少好多，休息又多，食都多過平時。我講真係平時刻苦訓練那種，大家可問自己有沒有：

1) 9 個月針對性訓練
2) 10 次每週跑量過 80 公里
3) 每週起碼 1 次練速度
4) 每週有 1 次慢長課
5) 賽前 2 月起碼 3 次 30 公里
6) 賽前 2 個月開始早睡
7) 賽前數次預習晨早跑

我第 2、5 點做不到，其他做得唔好。以第 7 點為例，你 7 點起練跑也不算，因比賽開 6 時 15 分，要這時間開跑才算。

上午 10 時 16 分

想像／虛擬比賽

人的意識是強大的工具，出戰馬拉松之前，對比賽進行想像，可讓你提前進入狀態，減少緊張感。

在賽前數天可開始想像，時常處於虛擬體驗，已有在賽道跑過者，更可清楚地回憶每段，幻想查看賽道、體驗肌肉收縮、何時超越對手、聆聽腳步、督促自己要戰勝疲勞、過終點時要見到什麼時間顯示。

下午 **12** 時 **13** 分

教練提醒

星期五晚要執比賽用品：戰衣、跑褲、戰鞋、號碼布、帽、頭帶、乳貼、手套、腳套、方便雨衣、賽後更換衣物、毛巾、水壺、補充食物

有什麼缺失便在星期六補充。

下午 **12** 時 **23** 分

水戰要注意

1. 冬天水戰宜穿快乾長袖 **T** 恤（較保暖），人體熱量從頭部流失佔 **60** 至 **70%**，可帶上 **Cap** 帽，既保暖亦可擋雨，帶手套可確保不會因手指冰冷而影響血液循環。

2. 石墨或硬膠粒鞋底抓地力差，可以穿橡膠為主要鞋底的跑鞋。

3. 防水鞋會把水儲在鞋攏內，產生「養水」問題，所以透氣跑鞋比較適宜水戰。

4. 為防滑倒，比賽時避免踏上分隔行車線的油漆及貓眼石，亦要小心渠蓋。

5. 謹記要帶大毛巾，以備賽後抹乾身體防止著涼。
大家不需太消極地看待在雨天跑步，在 **10** 至 **15** 度、
小雨、微風的天氣，可穿短 **T** 恤（按你習慣）出戰。
小雨之下，溫度適宜時跑馬拉松，因皮膚被雨水冷
卻，中心體溫可以不影響發揮前提下升高。
在天氣糟糕時比賽創紀錄的情況並不少見。
當然前提是你要有很好的訓練，身體亦須在好的狀
態。

下午 **8** 時 **14** 分

執了比賽要攜帶的物品嗎？
1）必要帶的
號碼布、跑衫、褲及鞋、手錶、毛巾、賽後更換的
衣物。
2）視乎天氣要帶的
帽、手袖、風／雨褸、手襪、太陽眼鏡。
3）有會方便些的
腰包、膠布、運動貼布、營養補給食物、相機

下午 **9** 時 **35** 分

賽前 **8** 大錦囊
1）在起跑前 **2** 至 **3** 小時吃一頓含碳水化合物的清淡
早餐。
2）在敏感部位，比如手臂下方、兩腿中間塗一層薄
薄的凡士林，及在乳頭上貼膠布。
3）賽前半小時已經飲足夠的水，起跑前 **10** 分鐘要
站在起跑處。

4）不要把鞋帶繫得太緊，並要綁上雙扣。

5）不要開跑得太快，大多數人開始會過快，在第一個路牌處查速度發現真是太快了，便立即調整速度。

6）盡量不要錯過任何水站及補給站，當你感到渴時已經太遲了。

7）如認為跑得太慢，要在半程或 25 公里後才加速，以每公里快 8 至 10 秒謹慎地加速。

8）最後階段很辛苦也不要放棄，衝終點時要笑！

<div align="right">下午 9 時 55 分</div>

2016 年 1 月 16 日

比賽前一天的叮嚀

參與完盛事便好了，如有傷患，不宜勉強完成，自己在適當時返回終點，同隊友打氣。

除了「儲碳」，跑馬拉松有好成績的運動員會「儲水」，他們在賽前一日飲多 750 至 1000 毫升水，要分多次飲用以免個胃唔舒服。明早飲水亦要逐少分開多次來飲。

今日唔好郁咁多，盡量少啲活動，爭取時間休息。

明天完賽後別忘了做整理活動，要拉筋最少 10 分鐘。

搞掂後，不論什麼成績，報一報畀大家知。

今晚要好早（最遲 9 點）上牀睡。

<div align="right">下午 3 時</div>

2016 年 1 月 17 日

> **健**
> 完咗 3 小時 3 分
>
> 上午 9 時 43 分

> **清**
> 2 小時 58 分
>
> 上午 9 時 45 分

> **寶**
> 3 小時 14 分 PB
>
> 上午 10 時 12 分

> **歡**
> 3 小時 35 分，可能 PB 咗幾秒
>
> 上午 10 時 13 分

> **龍**
> 3 小時 24 分完成
>
> 上午 10 時 20 分

> **延**
> 慢咗 3 小時 46 分
>
> 上午 10 時 20 分

> **耀**
> 搭左巴士，下年再戰
>
> 上午 10 時 34 分

泰
4 小時 8 分

上午 11 時 14 分

我都番到終點

上午 11 時 38 分

業
衰衰地總算完成。

下午 12 時 37 分

唔係隊友支持，我都完成唔到。

下午 1 小時 24 分

明
3 小時 41 分

下午 3 小時 11 分

跑得滿意者，去慶祝開心完要計劃下次再好些。
已唔錯但還未如理想者，慶祝時食多些。細心諗吓
今日那裡可改善。睇吓教練點分析，下次會跑得更
佳。

下午 5 時 15 分

賽後教練自我分析：
已 8 年沒跑馬，而且因傷練得很唔好，目標成績只
可訂 4 小時 30 分至 45 分。

前半程都能以 **5** 分 **50** 秒每公里完成，中段已跌速，
35 公里打後要 **7** 分 **30** 秒每公里，最後 **1200** 米用
4 分 **28** 秒（隻錶應該有問題）。

我前段站站飲少少水，後來覺得太多便改了沒次都飲。

21 公里後開始吃了 **1** 段蕉及 **1** 片朱古力，是為尾段
預先食定的。後面亦喝多了運動飲品。

全個馬拉松我覺得最叻就係，全程 **42** 公里都沒有
行或停。好慢都堅持用跑的！

我對這仗都畀個 **OK** 啦，唔一定好好時間至係叻架。
組員們都自我檢討吓啦！

下午 **5** 時 **15** 分

2016 年 **1** 月 **18** 日

出了成績便可自己計數了，以我為例。

手錶後段的計算有誤，我最後 **1200** 米係跑 **7** 分
43.49 秒。

首 **10** 公里平均每公里 **5** 分 **56** 秒
10 至 **21** 這 **11** 公里係每公里 **5** 分 **53** 秒
21 至 **30** 那 **9** 公里每公里 **6** 分 **18** 秒
尾那 **12** 公里每公里用 **7** 分 **15** 秒。

唉，真係力不從心，啲段速一直下跌！練習確實唔
得。

自己計完，便要檢討，速度耐力唔得，節奏跑及慢
長課都要改善，如段速已平均，又只欠幾分鐘才達
要求，便把那幾分鐘平均分畀 **42** 公里，即每公里

快多幾秒，如此類推。
組員們明白嗎？

下午 3 時 22 分

2016 年 1 月 19 日

大家對腳還痛嗎？
我已趁昨天游水課做了水療，雙腳痠痛大減，鬆了很多。
馬拉松後這幾天，可隨意吃喝（只是幾天好了），要好好休息。
可以勁鍊的比賽每哩要休一日為準則，26 哩可休 26 日，約 1 個月後身體才真正完全康復。
今週可做些跑步以外的交替訓練（游水最好），下星期如感覺良好，可慢跑少少，不要太快勁鍊呀！
如果你跑半馬，搏到身體損耗得好犀利，腳又屈親，當然要休息啦（唔止 13 日）。否則休息兩 3 日便夠了，聽身體發給自己的訊息來決定。

下午 12 時 48 分

2016 年 1 月 21 日

注意身體在賽後的勞損
跑馬後第 4 日，大家企起身、坐低同上落樓梯應該好好多了。相信已有組員去了練跑，請記得跑馬後身體的勞損非常厲害，太早開始練跑並不明智，那怕你認為跑得很慢，都是對身體有點過分，請讓身體休息、恢復。

今年香港馬拉松，我們這群組有 **17** 人跑畢全馬，**4** 人完成半馬。

完賽時間從 Sub **3** 至 **5** 個半小時都有，即絕大部分時間在賽道的不同地點都有我們的組員在拼搏。

半數組員更創出自己這賽道的最佳成績，我要畀多個叻大家。

大會出了成績後，我計算了所有組員的各分段平均速度，前後半程比較，全程的每公里平均速度。這些資料有助大家日後發揮，星期五晚講講。

上午 **10** 時 **24** 分

2016 年 **1** 月 **22** 日

跑完馬的組員很容易太興奮，忽略身體的「暗傷」。以我為例，賽前已左腳底痛，右大腿前後都唔係幾掂，一跑過 **10** 公里就痛。跑完馬拉松之後，股四頭肌痛到飛起，星期一坐低起身超痛，上落樓梯勁辛苦。星期三大腿沒這麼痛（適應了），便輪到小腿抽住。

點解星期三至覺小腿有事，這叫「門閘效應」。

身體首先感應到最痛那些地方，忽略並不太痛的位置。現在星期五了，我已習慣痛楚，如我太心急以為好番便去練跑，我只會一直傷吓好吓，不斷被困擾。

並不太多數教練會如此分析跟學員（多數叫你跑多些），大家認真聽後，自己知要幾時練番啦。

下午 **10** 時 **31** 分

後記

寫到此刻，體力及腦力消耗得差不多了，開始想收筆，關於馬拉松這項我最愛的運動，最後我想說什麼呢？

越來越多人喜歡跑馬拉松，由於需求大，香港現在可找到不同的長跑訓練班，有政府舉辦的、私人推出的、社區組織所舉辦的，加上大小跑會和學校跑隊，要學習長跑知識可算有不少途徑。

學長跑的人多了，大量教練隨之而湧現，教練的質素問題開始引人關注。

曾經在公園見到一些小學跑步訓練班，教練不斷呼喝小學生們，一臉厭惡之色。如此不喜歡這工作，為什麼還要做呢？

在運動場見到一些很懶散的教練，整晚拿著秒錶站在同一位置，並沒見到有任何教學、示範或檢討等行動。

跟友人交流，他們亦投訴部分教練既沒知識傳授，也無技術指導，每次都是10個800不斷地練習。

更有一些教練對異性的身體接觸，明顯超越教學的合理需要。

除了幼童未懂事，智障朋友需要人協助之外，所有學員對教練有任

何要求或質疑，都應該清楚直接提出。

有些教練在年輕時拼搏出一點成績，便仗著這點「老本」橫行，竟然自持跑步的成績來看輕別人，問另外一些教練跑不跑到自己的時間，要人跑到他的時間才配與他說話。

學員不要盲目聽從教練，要思考分析。

可以談一談我們國家的馬拉松運動員，相信部分讀者會喜歡這些少見的資料。

我國的女子馬拉松運動員，曾跑到世界最前列，孫英傑、周春秀均可跑進2小時20分，白雪曾勇奪世錦賽冠軍。

那麼我國男子馬拉松運動員的成績又如何？

胡剛軍是中國第一位馬拉松突破2小時10分大關的運動員。他在1993年參加澳門馬拉松，可惜當年我已休戰3年，未能跟這位當年中國馬拉松第一人同場作賽。

他在1994和1995兩年內連續奪得北京國際馬拉松冠軍。1997年的北京國際馬拉松，他以2小時9分18秒打破全國紀錄。

2007年在第27屆北京國際馬拉松，剛滿20歲的任雲龍以2小時8分15秒獲亞軍，打破塵封了10年的全國紀錄，這成績可以在2007年排名第31位，創中國男子選手世界排名的最高紀錄。

在此願所有馬拉松運動員都得到刻苦訓練等值的榮耀。

結語

　　真正喜歡馬拉松的人會全情投入，努力練習就是要跑出好成績，也會很熱誠地廣交跑友，更會想香港馬拉松越辦越好。

　　你可以從不斷訓練中收穫很多，期間不斷進步，更接近夢想。你學懂不輕易放棄，你變得堅毅，越來越優秀，你會脫胎換骨，這一切都是馬拉松可以帶給你的好處。

　　近年在跑壇，除了奮鬥、積極、汗水、微笑等各種正能量之外，亦見不少因財失義、為名反目，甚至公開抹黑別人，亦有人因不滿馬拉松賽會未能辦出他心目中的賽事，便連番揶揄，口誅筆伐，年年攻擊，香港跑壇變得沒有包容，也絕不和諧。

　　丙申年大年初一晚，香港更發生暴亂事件，事後不同人士各說各話。正當我覺得香港為什麼會淪落至這情況之際，朋友傳來一段5分鐘短片，內容以筷子為引，畫面見到8處廣蓋華人的地方，從廣州西關、上海長寧、福建永定、佳木斯東勝、舊金山唐人街、四川宣漢、濟南歷城、北京東城區。

　　不同片段帶出啟迪、傳承、明禮、關愛、思念、睦鄰、相守及感恩。一雙筷子，承載中國數千年的情感。

短片拍攝得十分有感染力，盡掃我的陰霾。

我們中國數千年文化，希望大家都懂得珍惜各種珍寶。

前輩跑友收藏的賽事紀念珍品，帶出香港長跑壇早期的歷史，讓大家回顧初期香港馬拉松的發展。

資深教練大談本港跑壇的假象，及各種虛假資訊，披露一些鮮為人知的跑壇點滴。

元老級跑者挑戰馬拉松，由訂立訓練計劃到面對種種困難，到最後實戰成功，誠為馬拉松新手的上佳參考資訊。

馬拉松 的 珍假虛寶

作者：	黃瑞明
編輯：	Tanlam
設計：	AnDrew Kwong
出版：	紅出版（青森文化）
	地址：香港灣仔道133號卓凌中心11樓
	出版計劃查詢電話：(852) 2540 7517
	電郵：editor@red-publish.com
	網址：http://www.red-publish.com
香港總經銷：	香港聯合書刊物流有限公司
台灣總經銷：	貿騰發賣股份有限公司
	地址：新北市中和區中正路880號14樓
	電話：(886) 2-8227-5988
	網址：http://www.namode.com
出版日期：	2017年7月
圖書分類：	體育
ISBN：	978-988-8437-85-6
定價：	港幣88元正／新台幣350圓正